就愛隨手畫插畫

白熊奈奈　著 / 繪
林佩蓉 / 譯

1支筆 + ○△□畫出人人誇的圖案！

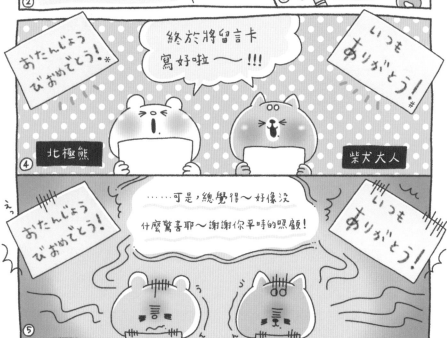

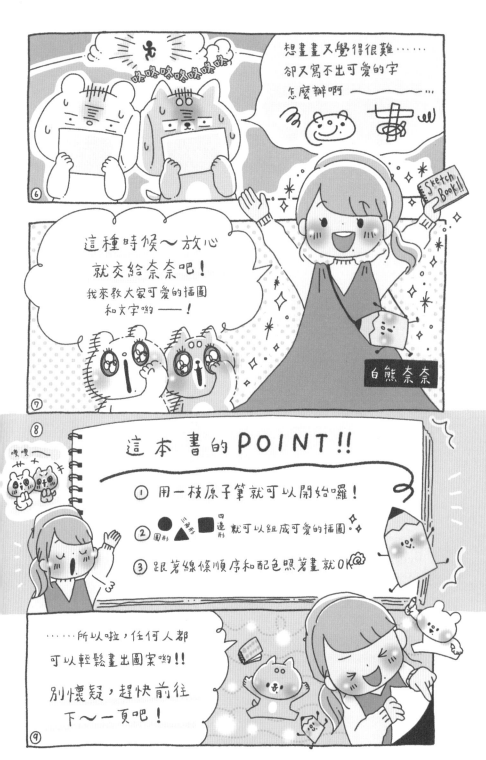

想畫畫又覺得很難……
卻又寫不出可愛的字
怎麼辦啊

⑥

這種時候～放心
就交給奈奈吧！
我來教大家可愛的插圖
和文字喲——！

白熊奈奈

⑦

⑧ 這本書的POINT!!

① 用一枝原子筆就可以開始囉！

② ●圓形 ▲三角形 ■四邊形 就可以組成可愛的插圖。

③ 跟著線條順序和配色照著畫就OK

……所以啦，任何人都
可以輕鬆畫出圖案啦!!

別懷疑，趕快前往
下～一頁吧！

⑨

content

目次 ~~~~~~~

Prologue

畫插圖前的
準備與基本課程

Chapter 1

練習一下！
畫畫看基本的圖案

Chapter 2

超簡單運用！
把手帳或筆記本妝點出自我風格

Chapter 3

傳達心意
用禮物搭配插圖吸睛又加分

Chapter 4

用點小技巧立馬變不同！
就從可愛字體的寫法開始吧

前　言

大家好！

我是插畫家奈奈。

真心感謝

你買下這本書。

不管你是超喜歡畫插畫、

喜歡畫畫但畫得不好而煩惱，

或是希望把手帳或筆記

整理得更可愛、更便於閱讀，

我都會教你們很多很多

可以開心、輕鬆地

畫出可愛插畫的方法！

Prologue

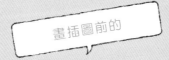
畫插圖前的

準備與基本課程

prologue 01

介紹繪畫用品囉

跟大家介紹我愛用的插畫必備用品。

●畫冊

畫紙有許多種類，有些滑順、有些粗糙。用鉛筆或是用顏料等含有較多水分的繪圖工具，各有適合的畫冊，請盡量選用好畫的畫冊喲。

> 可以去文具店找找看！

●原子筆

和鉛筆相較，原子筆的線條強弱較不明顯，但種類較多，用來畫精細的圖或手帳會有很棒的表現。

●麥克筆

麥克筆大多十分顯色，最近百元商店也開始販售種類豐富的麥克筆。

●簽字筆

簽字筆畫起來的手感很好，且即使用在筆記本上，筆跡也不會透到紙張背面，因此可以和原子筆一起使用。

●水性色鉛筆

水性色鉛筆看起來就像一般色鉛筆，但只要在上色後用水筆（可以用水沾濕的筆）描繪就能把顏色暈染開來。只要有水性色鉛筆和水筆，就能隨時享受畫水彩畫的樂趣。

> 如果可以畫出漂亮的漸層就太開心啦！！

MarumanSketch Book

從我懂事以來，只要提到畫冊就會想到這個！
MarumanSketch Book對我來說就是這種印象。不
只畫起來的感覺無與倫比，畫紙的厚度也很剛好，無
論是水彩插畫或原子筆插畫，我都會用這本畫冊。各
種尺寸也一應具全，像是方便帶出門的B5小尺寸，
和在家使用的A3尺寸等，可以依場所選用。

我現在最愛用
A4尺寸！

48色

STAEDTLER
karat aquarell 水性色鉛筆

我喜歡它顏色易溶於水和筆芯柔軟的特性。

吳竹 FISU 水筆

筆管裡裝了一般的自來水。筆尖要先仔細清洗。

飛龍牌
柔繪筆 (Pentel touch sign pen)

可以像毛筆一樣表現出強弱。
除了插畫之外，我現在也很愛用它寫書寫體！

0.38mm
愛用中 ♡

三菱
鉛筆
uniBall
Signo

吳竹
漫畫勾邊筆 (ZIG
cartoonist MANGAKA)

非常防水，能畫出漂亮的細
線。如果用來畫線稿，線條就
不會因為水而暈開。

這是我非常愛用的
筆。它的墨水可以恰
到好處地沾在紙上。

prologue
02

畫畫看各種線條

剛開始要練習的就是畫很多很多的線條！就當做熱身，跟著節奏一一畫畫看吧。

也可以享受一下畫線產生的聲音♪

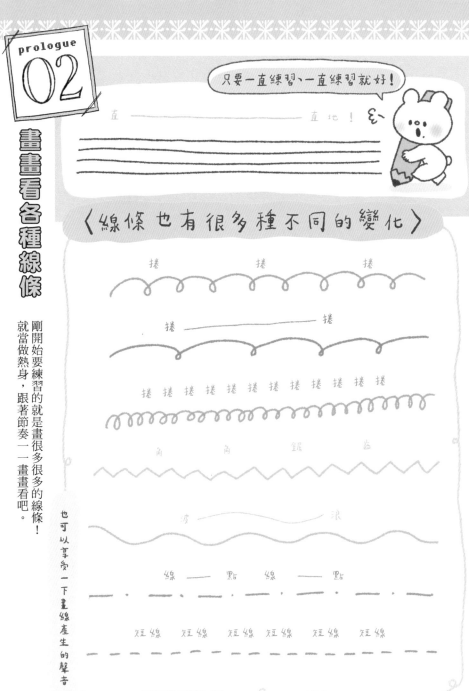

只要一直練習、一直練習就好！

直 ——————————— 直地！

〈線條也有很多種不同的變化〉

捲　　　捲　　　　捲

捲 ——————— 捲

捲 捲 捲 捲 捲 捲 捲 捲 捲 捲 捲 捲

角　　　角　　鋸　齒

線 —— 點　線 —— 點

短線　短線　短線　短線　短線　短線

改變方向和長度，練習畫畫看各種線條吧！

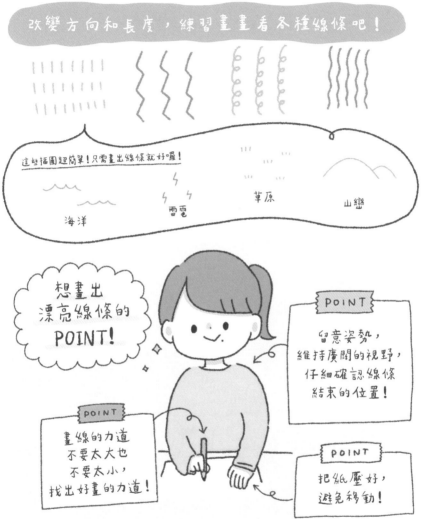

這些插圖超簡單！只需畫出線條就好囉！

海洋

雷電

草原

山巒

想畫出
漂亮線條的
POINT!

POINT

留意姿勢，
維持廣闊的視野，
仔細確認線條
結束的位置！

POINT

畫線的力道
不要太大也
不要太小，
找出好畫的力道！

POINT

把紙壓好，
避免移動！

用尺畫線雖然也能畫得又快又好，

但徒手畫出來的線可以給人一種閒散柔和的感覺。

除了畫出漂亮的插圖和寫出漂亮的文字之外，

描繪包圍文字的外框時，也需要運用線條，

請多多練習，讓自己能夠徒手俐落地畫線吧。

prologue **03**

畫畫看圓形

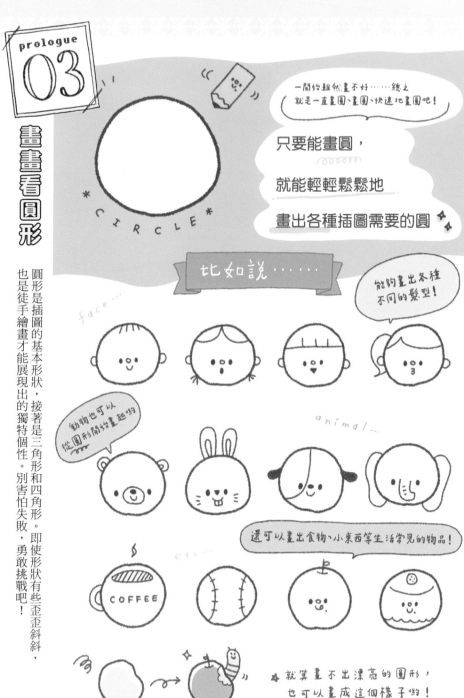

一開始雖然畫不好……總之就是一直畫圓、畫圓、快速地畫圓吧！

只要能畫圓，

就能輕輕鬆鬆地

畫出各種插圖需要的圓

CIRCLE

比如說……

能夠畫出各種不同的髮型！

face...

動物也可以從圓形開始畫起喲

animal...

還可以畫出食物、小東西等生活常見的物品！

etc...

COFFEE

就算畫不出漂亮的圓形，也可以畫成這個樣子喲！

圓形是插圖的基本形狀，也是徒手繪畫才能展現出的獨特個性。接著是三角形和四角形，別害怕失敗。即使形狀有些歪歪斜斜，勇敢挑戰吧！

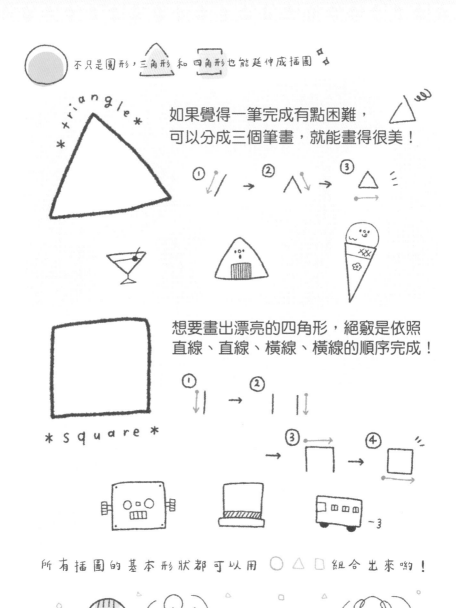

不只是圓形，三角形 和 四角形 也能延伸成插圖

triangle

如果覺得一筆完成有點困難，
可以分成三個筆畫，就能畫得很美！

想要畫出漂亮的四角形，絕竅是依照
直線、直線、橫線、橫線的順序完成！

square

所有插圖的基本形狀都可以用 ○ △ □ 組合出來喲！

別忘了把圓形、三角形、四角形經常掛在心上。

13

prologue 04

色鉛筆篇

嘗試各種著色方法

不一定每次著色都要整整齊齊地塗滿，刻意留白一定能夠給人一種柔和感！

口令是 **捲捲捲 !!!**

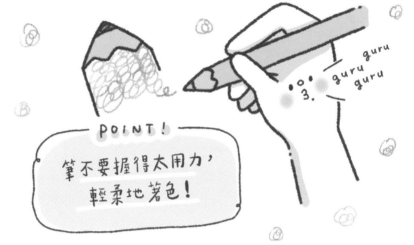

3. guru guru guru

POINT!
筆不要握得太用力，輕柔地著色！

想要在 紙張大面積上著色時……

抓握色鉛筆
較上方的
位置，施力
只動手指
刷刷地來回著色。

讓筆芯斜斜地
在畫紙上抵住，
不要出力，
唰唰地來回著色
就輕易完成

memo

把色鉛筆削尖後立即使用，會使筆尖容易折斷，
著色使用時亦會造成顏色分布濃淡不一。
可在不用的紙上塗畫調整一下筆芯的粗細吧

draw....

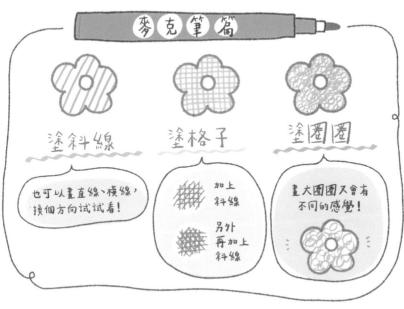

麥克筆篇

塗斜線　　　塗格子　　　塗圈圈

也可以畫直線、橫線，
換個方向試試看！

加上
斜線

另外
再加上
斜線

畫大圈圈又會有
不同的感覺！

用麥克筆著色的重點！

only black

含6色的筆！

顏色太多會
很雜亂……
↓
把顏色控制在
3種以下最好

想用單一顏色著色，
又覺得太過單調…

用不同粗細的筆就會
比較豐富！

粗

細

memo

麥克筆使用時，如果一直壓筆尖，
就會使麥克筆墨水暈染開來！

使用麥克筆時儘量快速上色！

唰
唰　唰

prologue
05

顏色的搭配技巧

顏色的搭配組合無上限！著色時很容易無從下手，如果你也是這樣，就讓奈奈告訴你她獨創的「成功法則」。

不會出錯的搭配方式：

線條畫**深一點**、
著色畫**淺一點**。

不用思考太多，只要牢記這個原則就OK!!

例如……

線條	黑色	褐色	藏青
著色	× 淺褐色	× 淺黃色	× 淺綠色

💡 這2點記起來超好用

使用同色系，
插圖就會有統一感。

使用互補色，
插圖就會很時尚。

16

限用3個顏色作畫看看！

……話是這麼說，可是我還是不太知道怎麼配色比較搭耶。
如果是這樣，那就謹記以下原則。

$$同色系：互補色 = 2：1 （個顏色）$$

例如……

2個同色　1個互補色

紅色、粉紅色×黃綠色

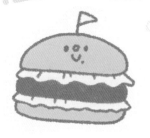

藍色、淺藍色×黃色

綠色、黃綠色
×
橘色

線條選用最深的顏色，
插圖就會很清爽！

17

畫材的搭配技巧

只要變更畫材,像是毛筆和原子筆等,風格就會迥異,可以多加嘗試,找出自己喜歡的組合。

畫冊篇

紙質較厚,用哪一種畫材都OK ☆

原子筆 × 色鉛筆

只用 水性色鉛筆

原子筆 × 水性色鉛筆

線條鮮明、色彩柔和。著色時不要只用一個顏色,可以用同色系疊色看看。

先當成色鉛筆作畫,接著用水筆把顏色暈開,就會別有一番風味,也可以顯現出只有輪廓不暈染的巧思。

水會把水性色鉛筆的顏色暈開,所以搭配要選用防水力強的原子筆。

小心不要讓顏色透到背面!

手帳篇

最理想的風格是可愛又簡單 ♫

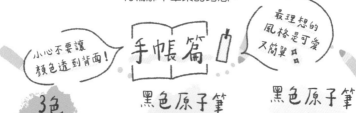

3色 原子筆

黑色原子筆 × 單色色鉛筆

黑色原子筆 × 黑色簽字筆

3色原子筆指的是常用的紅、藍、黑三個顏色。使用這3個特定的顏色,使成品顯得簡潔、有整體感。

使用色鉛筆就不必擔心顏色透到背面!可以每月變換1個顏色,製作出色彩繽紛的手帳。

這個組合追求的是簡單風格。想要突顯的部分可以把筆畫加粗,讓它產生差別。

Chapter 1

練習一下！

畫畫看基本的圖案

臉的基本畫法

這裡會介紹畫人臉的順序和訣竅，
只要稍微花點心思，
也能畫出變化多端的人臉插圖。

BASIC OF FACE

boy

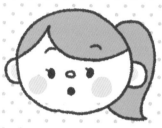

girl

 作畫順序 ...

要想畫出和諧的人臉，
每個人都會有自己的步驟，可以
多加練習後，找出自己最順手的畫法。

① 輪廓

畫成橫向稍微長一點點的橢
圓形，看起來會比較可愛！

② 耳朵

畫在比正中央低
一點點的位置。

③ 髮型

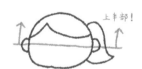

瀏海不要超過輪廓
的上半部。

④ 眼、鼻、眼

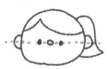

畫在連接兩耳的直
線上。

⑤ 嘴巴

不要太大，也
不要太小。

⑥ 小細節

（不畫也沒關係！）

畫上眉毛、臉頰、在
頭髮塗上顏色！

完成

畫畫看各種角度的臉

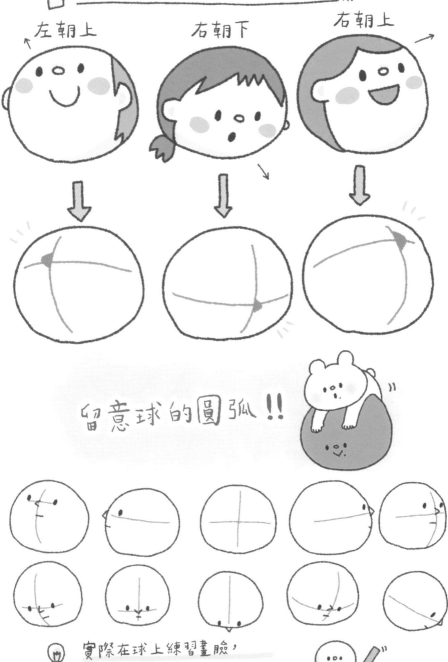

左朝上

右朝下

右朝上

留意球的圓弧 !!

實際在球上練習畫臉，
說不定就能比較容易理解！

百元商店的玩具球

畫畫看各種 表情！

笑咪咪

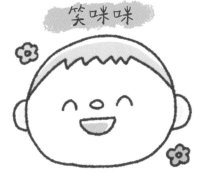

· 就像身邊的花盛開
 時開心的表情

不高興！

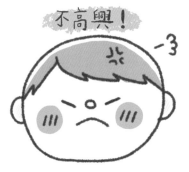

· 畫上紅紅的臉頰，像
 是腦袋充血的模樣

傷心…

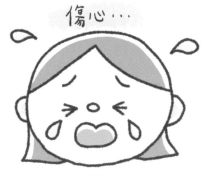

· 嘴巴畫成心形
· 別忘了畫上淚珠

大爆笑

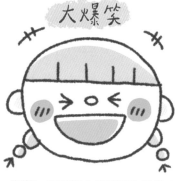

· 回想一下朋友大爆笑時的表情！
· 大大的嘴巴和臉頰很重要

好丟臉！

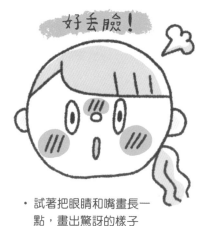

· 試著把眼睛和嘴畫長一
 點，畫出驚訝的樣子

唔……

· 嘴巴也可以畫成「ㄟ」的
 形狀！畫成癱軟的樣子就
 會有正在思考的感覺

眼睛是閉起來的喲！

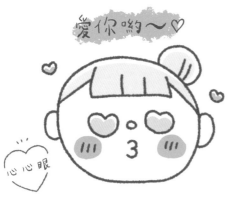

・嘴巴畫成數字「3」，就會
　感覺彷彿聽到「啾」的一聲

・在眼睛周圍畫上線條就會有動感
・嘴巴儘量往橫向拉長

・眼睛和鼻子往左上方靠近、
　嘴巴畫在右下方

・嘴巴畫成四角形，往縱向拉長
・在眉頭畫幾條線就會增加震驚感

・在大大的眼珠裡畫上不同大小的圓形
・帶著些許煩惱的眉毛感覺更有小小心機

・簡單的眨眼
・一筆把嘴巴完成

女孩的臉

可以看著鏡子中自己的臉，
或試著仔細觀察朋友的臉當成髮型
和表情等的參考，多畫一些看看。

能畫出臉之後，緊接著
專注研究看看髮型吧✧

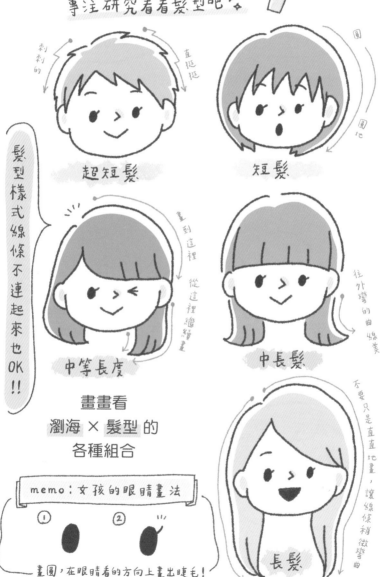

刺刺的

直挺挺

超短髮

圓

圓地

短髮

髮型樣式線條不連起來也OK！！

畫到這裡 從這裡繼續畫

中等長度

往外彎的曲線美

中長髮

畫畫看
瀏海 × 髮型 的
各種組合

不要只是直直地畫，讓線條稍微彎曲

memo：女孩的眼睛畫法

① ②

畫圓，在眼睛看的方向上畫出睫毛！

長髮

髮型搭配篇

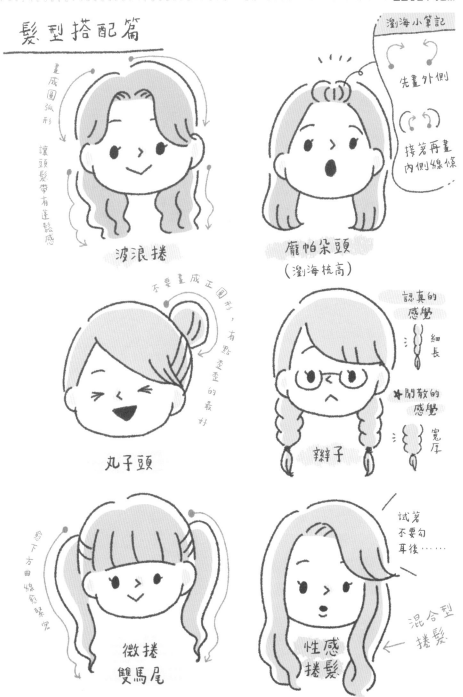

瀏海小筆記

先畫外側

接著再畫內側線條

畫成圓弧形

讓頭髮帶有蓬鬆感

波浪捲

龐帕朵頭
（瀏海梳高）

不要畫成正圓形，有點歪歪的最好

丸子頭

認真的感覺
細長

閒散的感覺
寬厚

辮子

愈下方曲線愈緊密

微捲雙馬尾

試著不要勾耳後……

混合型捲髮

性感捲髮

可以看看雜誌裡或網路上的髮型目錄，練習畫畫看！

男孩的臉

長得淘氣或聰明
或成熟像個大人…
挑戰各種類型的男孩！

DOT'S FACE

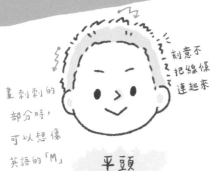

畫刺刺的
部分時，
可以想像
英語的「M」

刻意不
把線條
連起來

平頭

超短髮

中等長度比短髮的髮量多一點！

平穩的線條

短髮

長髮

留意線條的畫法，
表現出
髮尾刺刺的感覺和
頭髮整體的蓬鬆感！

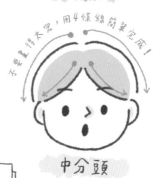

不要畫得太密，用4條線簡單完成！

中分頭

更加凸顯男性特徵的重點 👍

把眉毛
加粗⋯⋯

畫出
鬍鬚等⋯

>

留意男性特有的特徵
就沒問題 ◎

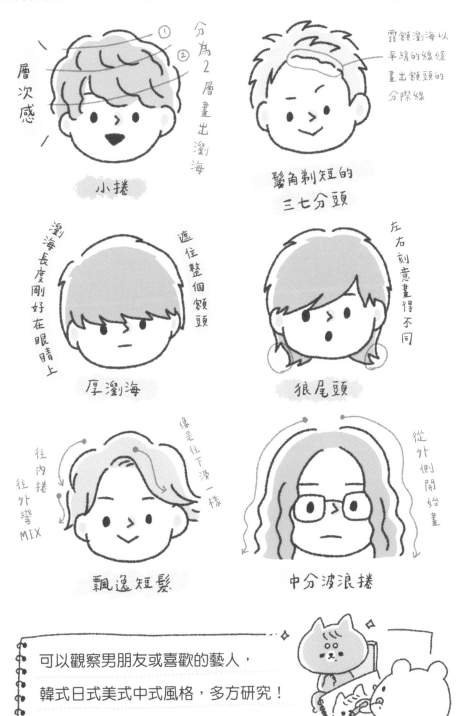

分為2層畫出瀏海

層次感

小捲

露額瀏海以平緩的線條畫出額頭的分際線

髮角剃短的三七分頭

瀏海長度剛好在眼睛上

遮住整個額頭

厚瀏海

左右刻意畫得不同

狼尾頭

往內捲往外彎MIX

像是往下滑一樣

飄逸短髮

從外側開始畫

中分波浪捲

可以觀察男朋友或喜歡的藝人，
韓式日式美式中式風格，多方研究！

27

全身的基本畫法

學會畫臉之後，接著就可以挑戰
全身圖。不要想得太困難，
只要想像把各個部位組合起來就可以了。

WHOLE BODY
BASICS

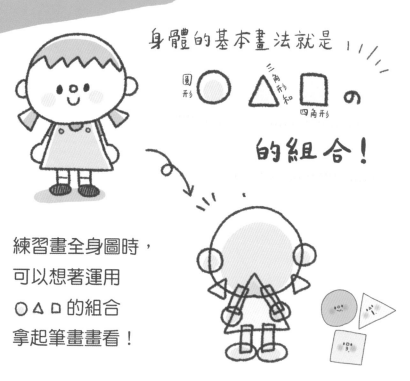

身體的基本畫法就是

圓形 ○ 三角形和 △ □ の

四角形

的組合！

練習畫全身圖時，
可以想著運用
○△□的組合
拿起筆畫畫看！

小孩的比例

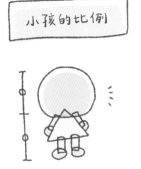

頭 和 身體 畫得 差不多大，
就會形成可愛的比例！

大人的比例

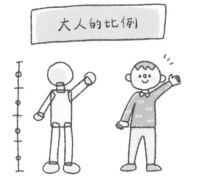

大約控制在4頭身。
畫出脖子就會感覺比較俐落。

想著 ○ 的組合畫畫看手指的變化！

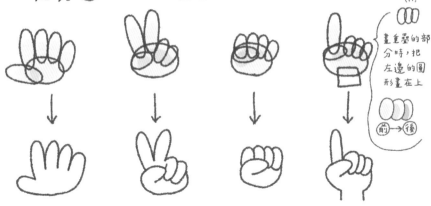

畫重疊的部分時，把左邊的圓形畫在上

前 → 後

☆ 畫手指時要留意把五根手指的粗細畫得相同！

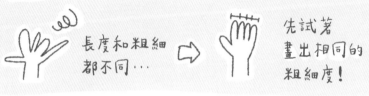

長度和粗細都不同… ⇨ 先試著畫出相同的粗細度！

簡單的版本

🌸 石頭 ○ → ⊃
⊃ → 以

🌸 剪刀 m → 🐰
🐰 → 🐰

🌸 布 c → 🍃
🍃

腳也是 ○ × □ 的組合！

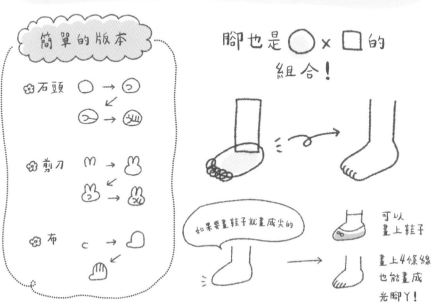

如果要畫鞋子就畫成尖的

可以畫上鞋子

畫上4條線也能畫成光腳丫！

💡 你也可以試著看著自己的手或拿照片研究畫也很不錯！

身體的姿勢

畫畫看站姿、坐姿和身體
大動作變化的各種姿勢。
注意手腳的位置和變化！

WHOLE BODY
POSE

挑戰畫畫看稍微進階一點的全身圖

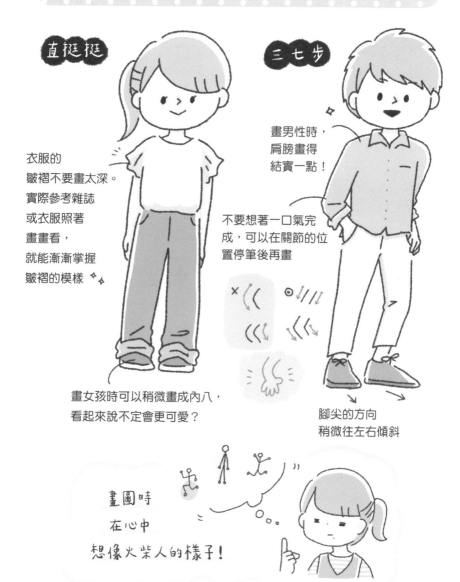

直挺挺

三七步

衣服的
皺褶不要畫太深。
實際參考雜誌
或衣服照著
畫畫看，
就能漸漸掌握
皺褶的模樣

畫男性時，
肩膀畫得
結實一點！

不要想著一口氣完
成，可以在關節的位
置停筆後再畫

畫女孩時可以稍微畫成內八，
看起來說不定會更可愛？

腳尖的方向
稍微往左右傾斜

畫圖時
在心中
想像火柴人的樣子！

跪 坐

從斜側邊的角度會比較好畫。
大腿稍微畫厚一點就會顯現出立體感

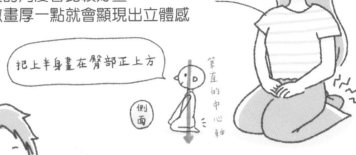

把上半身畫在臀部正上方

側面

筆直的中心軸

抱 膝 坐

重點在雙手交握牢牢抱住膝蓋

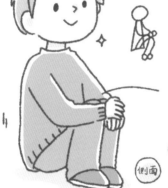

把大腿
和小腿畫得
一樣長

側面

坐 在 物 體 上

讓腳尖朝向不同方向，賦予
動感會很不錯！

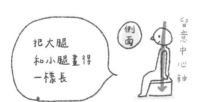

把大腿
和小腿畫得
一樣長

側面

留意中心軸

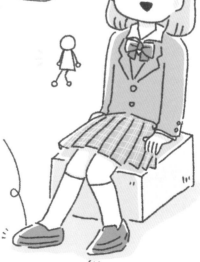

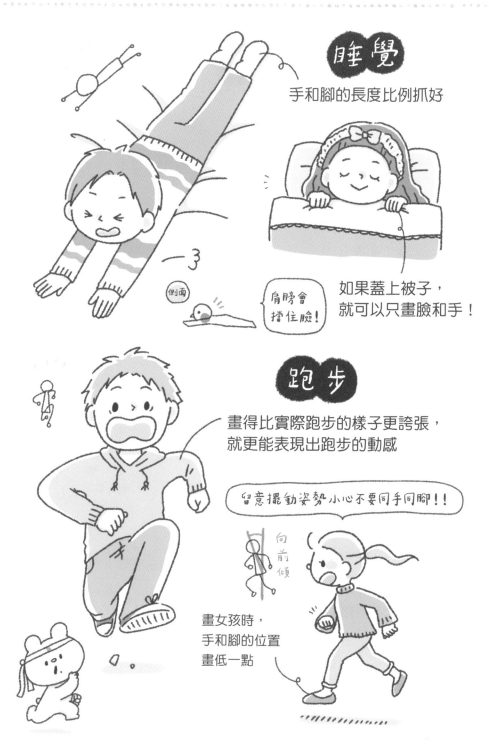

睡覺

手和腳的長度比例抓好

側面

肩膀會擋住臉！

如果蓋上被子，就可以只畫臉和手！

跑步

畫得比實際跑步的樣子更誇張，就更能表現出跑步的動感

留意擺動姿勢 小心不要同手同腳！！

向前傾

畫女孩時，手和腳的位置畫低一點

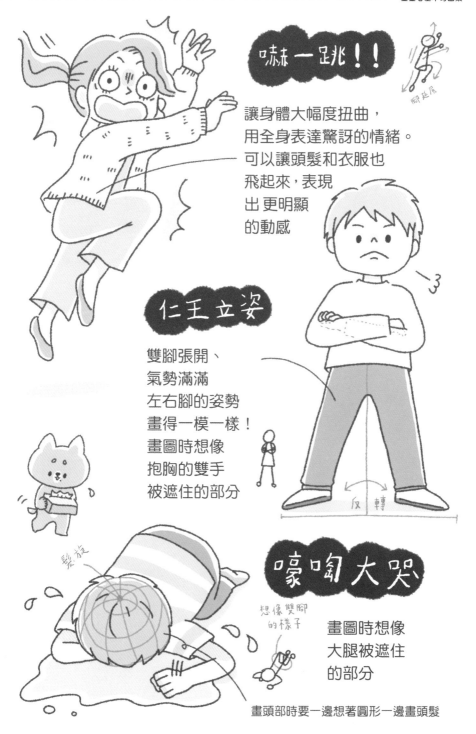

嚇一跳！！

腳起屁

讓身體大幅度扭曲，
用全身表達驚訝的情緒。
可以讓頭髮和衣服也
飛起來，表現
出更明顯
的動感

仁王立姿

雙腳張開、
氣勢滿滿
左右腳的姿勢
畫得一模一樣！
畫圖時想像
抱胸的雙手
被遮住的部分

反　轉

髮旋

嚎啕大哭

想像雙腳
的樣子

畫圖時想像
大腿被遮住
的部分

畫頭部時要一邊想著圓形一邊畫頭髮

不同類型人物畫法

改變頭身比例、器官畫出不同樣式，就能畫出年齡範圍寬廣的各種人物。

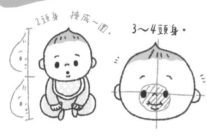

小嬰兒

畫成2頭身，器官畫得圓滾滾；臉上的五官往中心集中。

小學生

眼睛畫大一點就會像小孩，非常可愛！

國、高中生

提高頭、身比例。男孩的肩膀寬闊結實、女孩的肩膀往下傾斜、腿畫瘦一點。

父親、母親

父親的身形畫得比較結實、母親的身體線條畫得富有女人味。

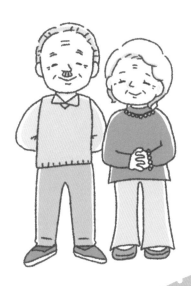

爺爺、奶奶

作畫時留意讓整體呈現圓弧感。
脖子畫短一點就能表現出駝背感。
在額頭、眼角和嘴邊畫上皺紋。

家人、老師、
朋友……

挑戰畫畫
看其他肖像畫!

POINT

★ 重點描繪出
「你第一次看到這個人最先
注意到的地方」。

★ 只要和這個人在一起就會想到這個!
像是口頭禪、服裝或小配件等,
畫在身體旁邊就OK!

① 輪廓
長型?本壘板型?圓臉?
○ ⬠ ○

② 髮型 → 五官 → 身體
不要畫得太仔細,可以依直覺作畫。

③ 身邊畫上口頭禪或小配件
怎樣啦!

可愛動物

從日常常見的寵物到草原或森林裡的動物⋯⋯可以到動物園或看著照片，著重於特徵上描繪。

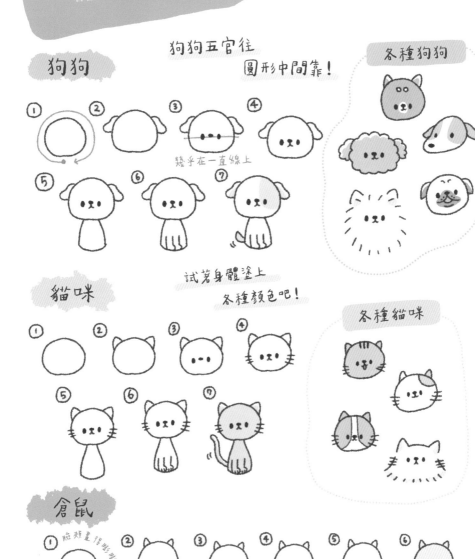

狗狗五官往
圓形中間靠！

狗狗

幾乎在一直線上

各種狗狗

貓咪

試著身體塗上
各種顏色吧！

各種貓咪

倉鼠

臉頰畫得鼓鼓的

☽ 畫嘴巴時想像英文的「Ｙ」！

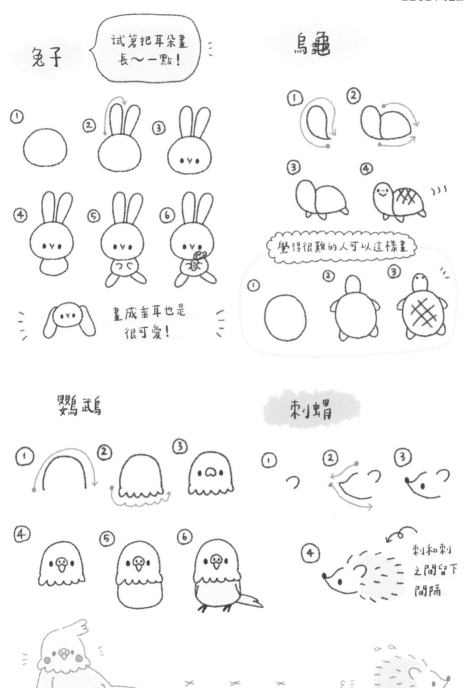

兔子

試著把耳朵畫
長～一點！

烏龜

覺得很難的人可以這樣畫

畫成垂耳也是
很可愛！

鸚鵡

刺蝟

刺和刺
之間留下
間隔

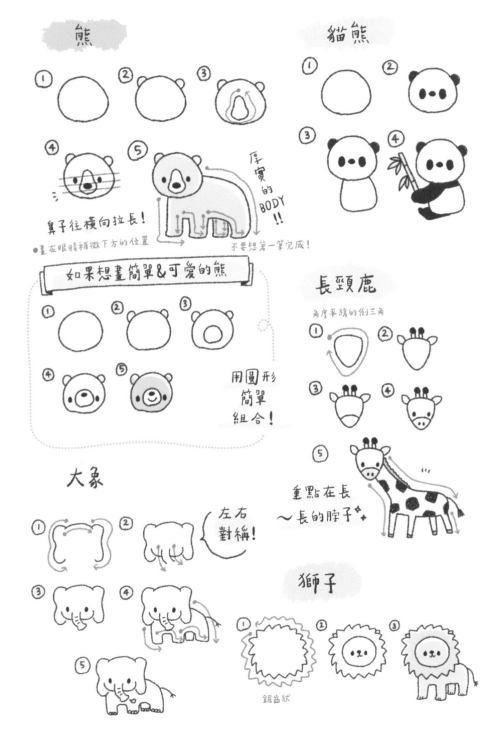

熊

① ② ③

④ ⑤

鼻子往橫向拉長!
●畫在眼睛稍微下方的位置

厚實的
BODY
!!

不要想著一筆完成!

如果想畫簡單&可愛的熊

① ② ③

④ ⑤

用圓形
簡單
組合!

貓熊

① ② ③ ④

長頸鹿

角度平緩的倒三角

① ② ③ ④

⑤

重點在長
～長的脖子

大象

① ②

左右
對稱!

③ ④

⑤

獅子

① ② ③

鋸齒狀

38

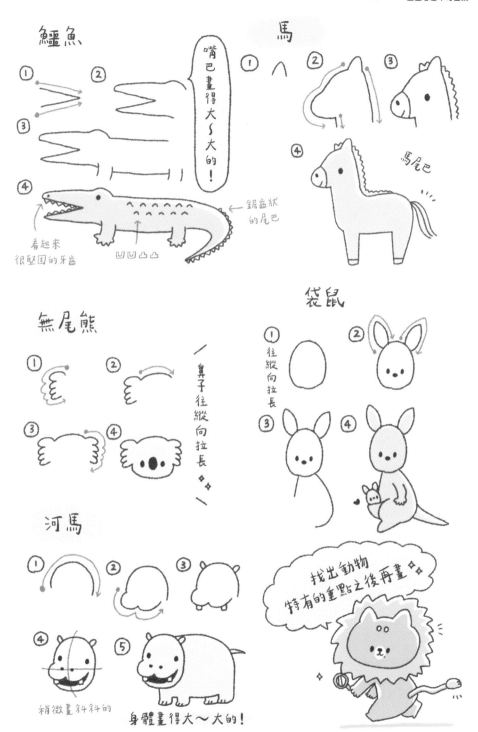

鱷魚

馬

① ②
③
④

嘴巴畫得大～大的！

鋸齒狀的尾巴

看起來很堅固的牙齒

凹凹凸凸

馬尾巴

無尾熊

①②③④

鼻子往縱向拉長

河馬

①②③④⑤

稍微畫斜斜的

身體畫得大～大的！

袋鼠

①往縱向拉長②③④

找出動物特有的重點之後再畫

海洋生物

這些生物的大小和形狀都各有不同，
只要抓住重點，花費少許步驟
就能畫得像，就一邊看著圖鑑一邊練習吧！

SEA CREATURES

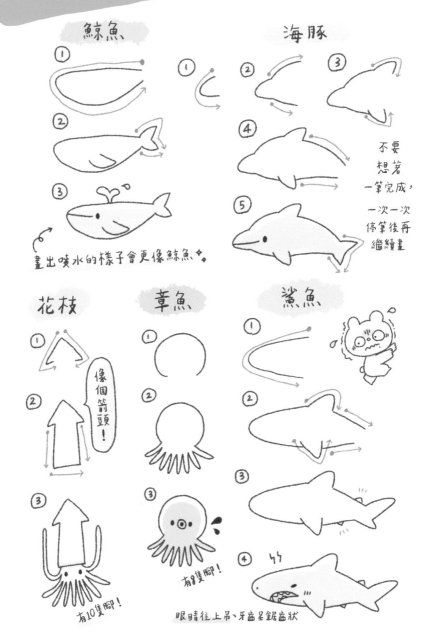

鯨魚

① ② ③

畫出噴水的樣子會更像鯨魚。

海豚

① ② ③ ④ ⑤

不要
想著
一筆完成，
一次一次
停筆後再
繼續畫

花枝

① ② ③

像個箭頭！

有10隻腳！

章魚

① ② ③

有8隻腳！

眼睛往上吊、牙齒呈鋸齒狀

鯊魚

① ② ③ ④

40

 螃蟹　　　　 水母　　　　 海葵

① 平緩的
三角形

② 大大
的鉗！

③ 感覺是從
② 的空隙間長出來的

各式各樣的魚類

鮪魚

鰻魚

小丑魚

秋刀魚

翻車魚

POINT!

貝
類
等

海帶芽　　　泡泡

在海洋生物附近
畫出海帶芽或貝類等，
插圖看起來就會更加進階！

花草、植物

讓角色拿著花，為插圖點綴上重點，就能成為一個美麗的配件。你喜歡哪一種花呢？

FLOWERS & PLANTS

櫻花

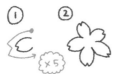

① ② ×5 ③

櫻花花瓣長這樣
梅花花瓣長這樣
桃花花瓣長這樣

向日葵

① ②

③ ④

③畫在②的
花瓣之間！

鬱金香

① ② ③

如果想要簡單畫鬱金香

這樣也是OK！

玫瑰

① 小寫的「y」 ② 重疊

③ ④

外側的
花瓣形狀
往外突出

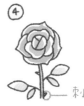

刺

康乃馨

① ② ③

花瓣前端有 3個！

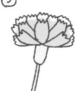

幸運草

① ② ③

4片葉子的版本

42

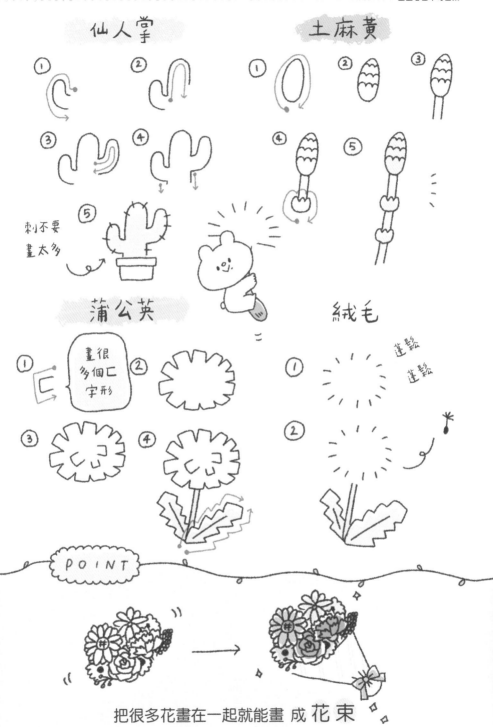

仙人掌
① ② ③ ④ ⑤

刺不要
畫太多

土麻黃
① ② ③ ④ ⑤

蒲公英
① 畫很多個匚字形 ② ③ ④

絨毛
蓬鬆 蓬鬆
① ②

POINT

把很多花畫在一起就能畫成 花束

43

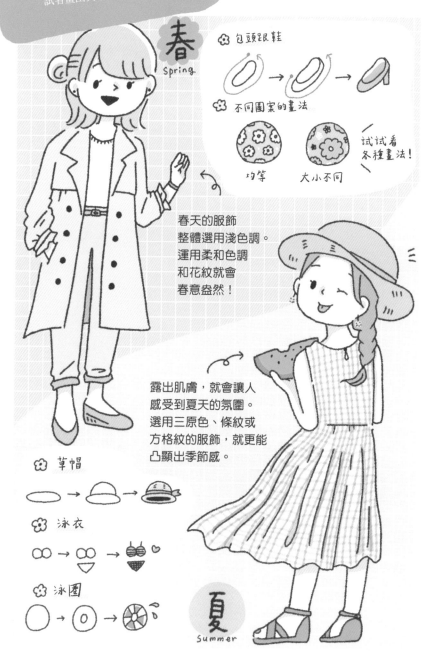

春 Spring

✿ 包頭跟鞋

✿ 不同圖案的畫法

均等　　大小不同

試試看各種畫法！

春天的服飾
整體選用淺色調。
運用柔和色調
和花紋就會
春意盎然！

露出肌膚，就會讓人
感受到夏天的氛圍。
選用三原色、條紋或
方格紋的服飾，就更能
凸顯出季節感。

✿ 草帽

✿ 泳衣

✿ 泳圈

夏 Summer

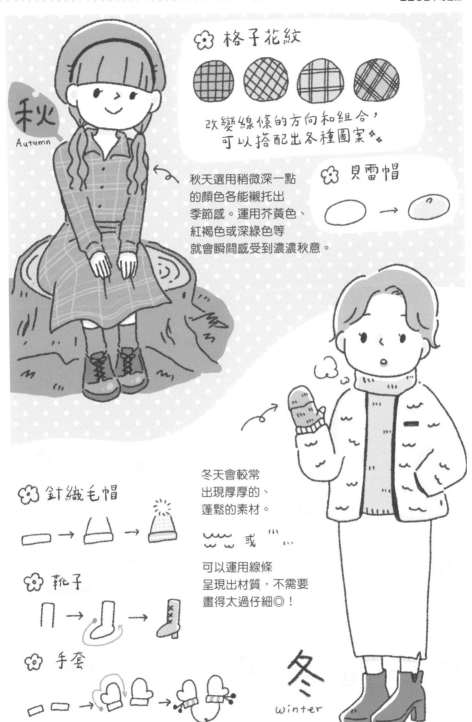

✿ 格子花紋

改變線條的方向和組合，可以搭配出各種圖案✧

秋天選用稍微深一點的顏色各能襯托出季節感。運用芥黃色、紅褐色或深綠色等就會瞬間感受到濃濃秋意。

✿ 貝雷帽

冬天會較常出現厚厚的、蓬鬆的素材。

可以運用線條呈現出材質，不需要畫得太過仔細◎！

✿ 針織毛帽

✿ 靴子

✿ 手套

秋 Autumn

冬 winter

COSMETIC

唇膏

① → ② → ③

從四角形開始

隨身鏡

① → ② → ③

兩層圓圈

睫毛膏

① → ② → ③

睫毛夾

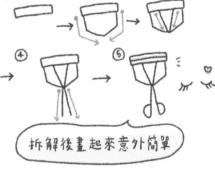

① → ② → ③

④ → ⑤

拆解後畫起來意外簡單

淡香水

① ②
→

③ → ④
→

指甲油

① → ② → ③

文具

把四角形和三角形等簡單的線條組合起來，就能輕鬆畫出各種文具，加上花紋或記號也不錯！

STATIONERY

鉛筆

① → ② → ③ → 只要畫上直線就完成了！

四角形　三角形

鋼筆

① → ② → ③

膠水

① → ② → ③

蠟筆

① → ② → ③

筆記本

① → ② → ③

線圈筆記本

① → ②

膠帶

① → ② → ③ → ④ → ⑤

相同長度

畫2條平行的弧線

稍微往縱向拉長

立體感！

剪刀

① → ② → ③ → ④

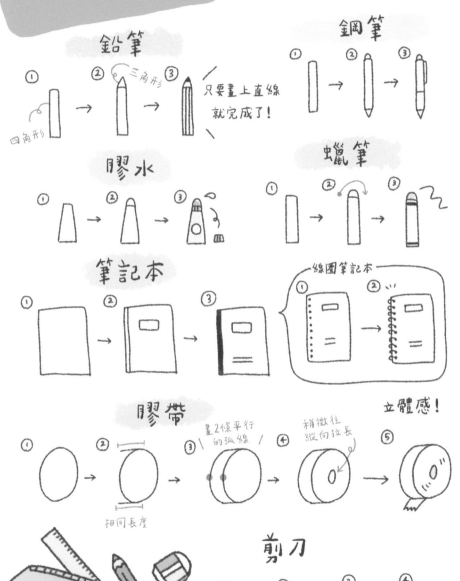

PEN CASE

47

學校相關

SCHOOL ITEM

在學校裡會帶在身上的物品或活動、以及能代表社團活動的物品等，如果能畫好這些圖，在班上說不定會很受歡迎？

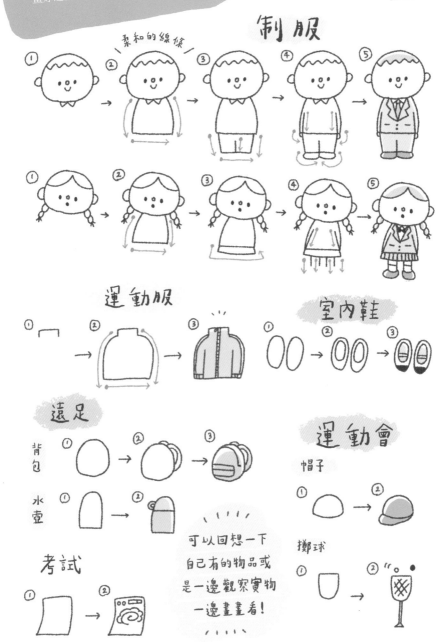

制服

柔和的線條

運動服

室內鞋

遠足

背包

水壺

考試

運動會

帽子

擲球

可以回想一下自己有的物品或是一邊觀察實物一邊畫畫看！

.... 畫畫看代表社團活動裡的標記 ✏ "

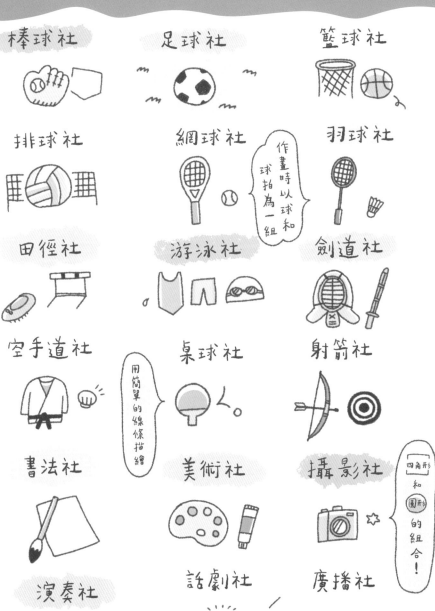

棒球社

足球社

籃球社

排球社

網球社

羽球社

作畫時以球和球拍為一組

田徑社

游泳社

劍道社

空手道社

桌球社

射箭社

用簡單的線條描繪

書法社

美術社

攝影社

四角形和圓形的組合！

演奏社

話劇社

廣播社

聚光燈

49

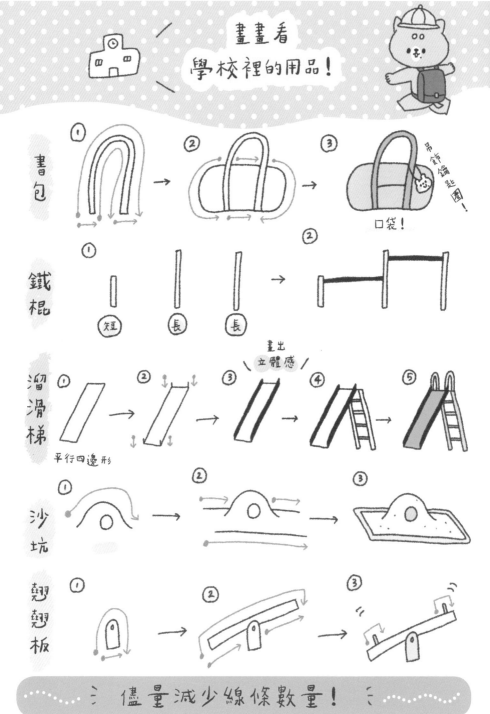

畫畫看
學校裡的用品！

書包

①　②　③

口袋！

吊飾鑰匙圈！

鐵棍

①　短　長　長　②

溜滑梯

①　②　③　④　⑤

平行四邊形

畫出
立體感

沙坑

①　②　③

翹翹板

①　②　③

儘量減少線條數量！

50

畫畫看課程教學學科的記號！

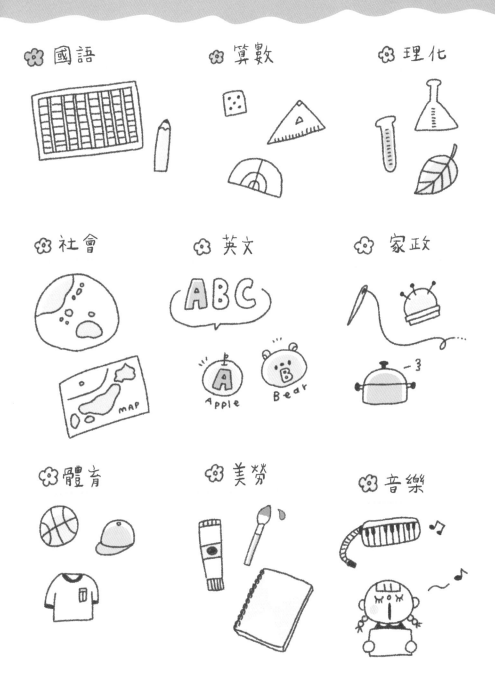

❀ 國語

❀ 算數

❀ 理化

❀ 社會

❀ 英文

ABC
A Apple
B Bear

❀ 家政

❀ 體育

❀ 美勞

❀ 音樂

工作器具

我試著蒐集辦公室會用到的設備和用品。其中不少都是四角形，可以嘗試藉由著色賦予變化。

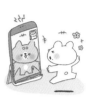

手機

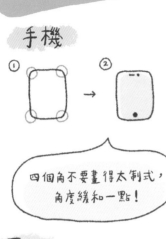

四個角不要畫得太制式，角度緩和一點！

電腦

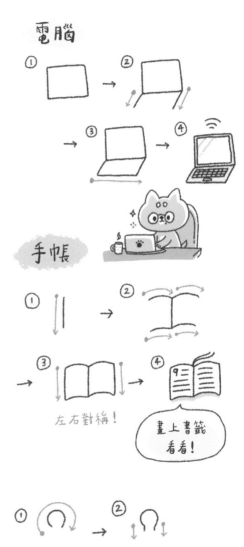

電話

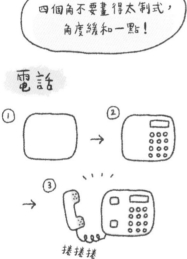

捲捲捲

手帳

① → ②

③ 左右對稱！ → ④ 畫上書籤看看！

夾子

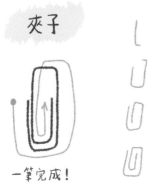

一筆完成！

① → ②

③ → ④

52

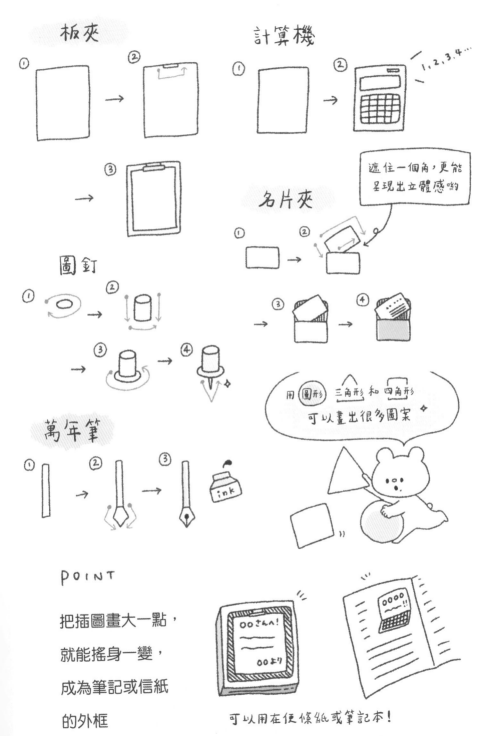

板夾

① → ②

③ →

計算機

① → ② 1, 2, 3, 4…

遮住一個角，更能
呈現出立體感喲

名片夾

① → ②

③ → ④

圖釘

① → ②

③ → ④

用 圓形 三角形 和 四角形
可以畫出很多圖案

萬年筆

① → ② → ③ ink

POINT

把插圖畫大一點，
就能搖身一變，
成為筆記或信紙
的外框

〇〇さんへ！
〇〇より

可以用在便條紙或筆記本！

室內家飾

試著畫畫看家具和日用品等身邊常見的物品。選用簡單的線條，一鼓作氣地作畫。

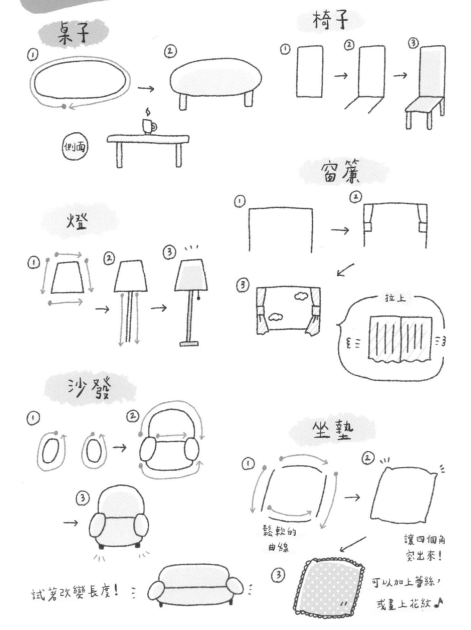

桌子

① ②

(側面)

椅子

① ② ③

燈

① ② ③

窗簾

① ②

③

拉上

沙發

① ② ③

試著改變長度！

坐墊

①

鬆軟的曲線

②

讓四個角突出來！

③

可以加上蕾絲，或畫上花紋♪

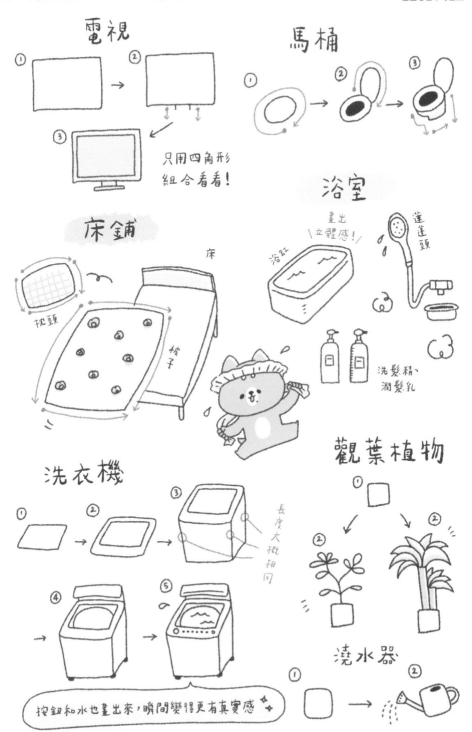

電視

① → ②

③

只用四角形
組合看看！

馬桶

① → ② → ③

浴室

畫出
立體感！

蓮蓬頭

浴缸

床鋪

床

枕頭

被子

洗髮精、
潤髮乳

洗衣機

① → ② → ③

長度大概相同

④ → ⑤

觀葉植物

①

② ②

澆水器

① → ②

按鈕和水也畫出來，瞬間變得更有真實感 ✦

55

蔬菜

可以畫得圓滾滾、
一簇簇或直挺挺的……
作畫時留意質感和新鮮度就很棒！

番茄

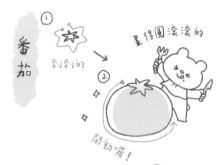

① 刺刺的 →

② →

畫得圓滾滾的

開動囉！

紅蘿蔔

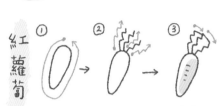

① → ② → ③

1條1條仔細畫出線條！

馬鈴薯

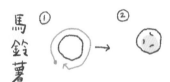

① → ②

畫得歪歪斜斜更有
真實感

青椒

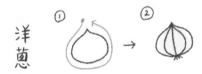

① → ② → ③

茄子

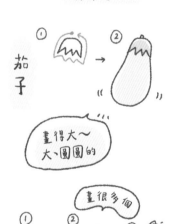

① → ②

畫得大～
大、圓圓的

洋蔥

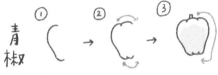

① → ②

蔥

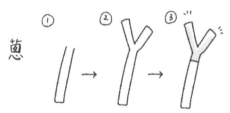

① → ② → ③

不要左右對稱，稍微錯開

蘆筍

① → ② → ③

畫很多個

重點在莖部的三角形

蓮藕

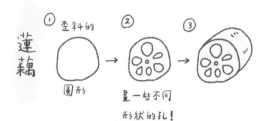

① 歪斜的
圓形

② → ③

畫一些不同
形狀的孔！

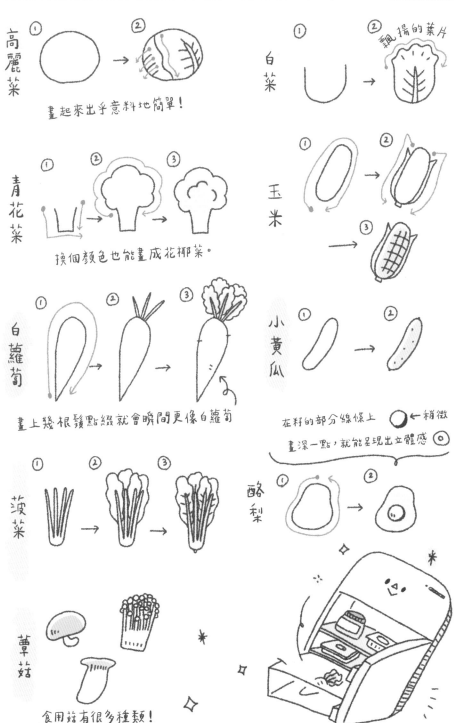

高麗菜
① → ②
畫起來出乎意料地簡單！

白菜
① → ② 飄揚的葉片

青花菜
① → ② → ③
換個顏色也能畫成花椰菜。

玉米
① → ②
→ ③

白蘿蔔
① → ② → ③
畫上幾根鬚點綴就會瞬間更像白蘿蔔

小黃瓜
① → ②
在籽的部分線條上 ← 稍微
畫深一點，就能呈現出立體感

菠菜
① → ② → ③

酪梨
① → ②

草菇
食用菇有很多種類！

水果

把色彩鮮豔的水果畫成插圖
會非常可愛，是吧！

FRUITS

蘋果

① → ②

在正上方
除了畫出蒂頭之外，
再搭配上
凹陷的線條
就會更有立體感

草莓

① → ②

顆粒一律
畫在斜下方會比較好

橘子

① → ②

② →

奇異果

① → ②

②

也挑戰
← 一下剖面 →

檸檬

①

②

好
酸
啊
!!

葡萄

① → ② → ③ → ④

畫上1個又1個圓，
並一一調整形狀

西瓜

① → ②

① → ②

櫻桃

① → ②

哈密瓜

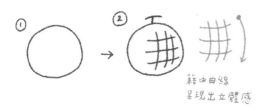

① → ②

藉由曲線
呈現出立體感

香蕉

① → ②

① → ②

鳳梨

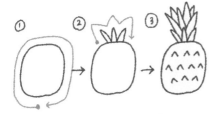

① → ② → ③

鳳梨表面上是有
很多鋸齒形狀的水果喔！

水蜜桃

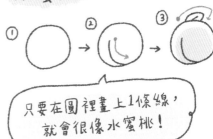

① → ② → ③

只要在圓裡畫上1條線，
就會很像水蜜桃！

柿子

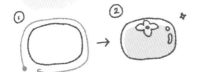

① → ②

新鮮的柿子表皮緊實、有光澤。
試著加點綴呈現出光澤感！

栗子

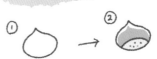

① → ②

和洋蔥相同的形狀

POINT

試著在水果和
蔬菜上畫出五官！

梨子

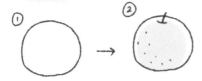

① → ②

在蘋果上畫出凹洞就能
大變身！

甜點

畫出一堆光看就覺得幸福的甜點！點綴上鮮奶油和水果，可愛度倍增。

SWEETS

奶油蛋糕

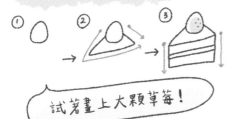

① ② ③

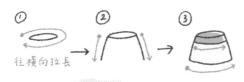

試著畫上大顆草莓！

蒙布朗

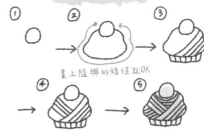

① ② ③

畫上隨興的線條就OK

④ ⑤

蛋糕卷

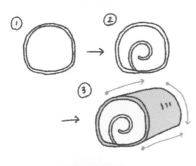

① ② ③

泡芙

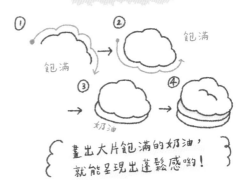

① ②　飽滿

飽滿

③ ④

奶油

畫出大片飽滿的奶油，就能呈現出蓬鬆感喲！

布丁

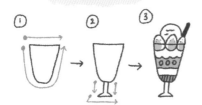

① ② ③

往橫向拉長

餅乾

聖代

① ② ③

杯子蛋糕

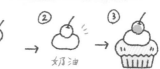

① ② ③

奶油

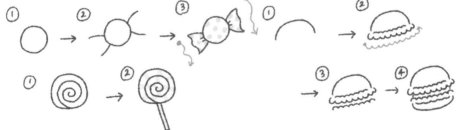

糖果

① → ② → ③

① → ②

馬卡龍

① → ②

→ ③ → ④

甜甜圈

① → ②

> 中間的洞畫
> 小一點
> 比較可愛！

霜淇淋

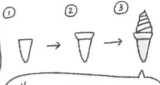

① → ② → ③

> 斜著疊上一個個
> 四角形喲！

鬆餅

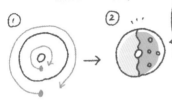

① → ② → ③

> 也可以擠些奶油
> 或放上水果◎

可麗餅

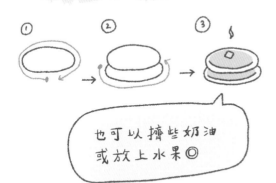

① → ② → ③

POINT

畫甜點時，
可以抱著實際製作
甜點的心情，
點綴上各種配料！

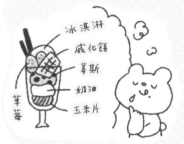

冰淇淋
威化餅
慕斯
奶油
玉米片

草莓

飲品&料理

不管是容器形狀別具特色的飲品，
或是乍看之下很難畫的食物，
只要分辨掌握重點，就能完成！

熱咖啡

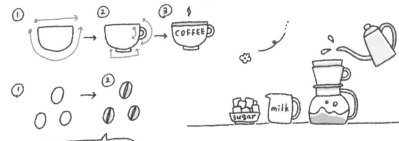

總覺得咖啡豆的圖
看起來很時尚......

檸檬茶

茶壺

茶包

啤酒

紅酒

寶特瓶

在啤酒杯裡畫出泡沫，看起來就會很好喝

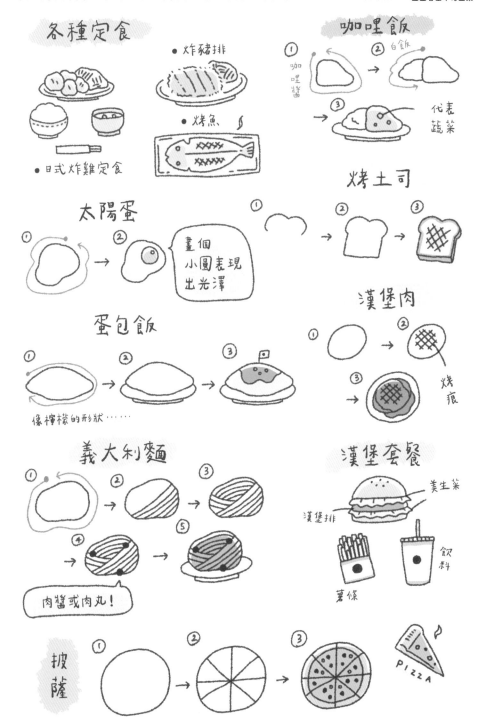

各種定食

● 炸豬排

● 烤魚

● 日式炸雞定食

咖哩飯

① 咖哩醬
② 白飯
③ 代表蔬菜

烤土司

① ② ③

太陽蛋

① ②

畫個小圓表現出光澤

蛋包飯

① ② ③

像檸檬的形狀……

漢堡肉

① ②

③ 烤痕

義大利麵

① ② ③
④ ⑤

肉醬或肉丸!

漢堡套餐

美生菜
漢堡排
薯條
飲料

披薩

① ② ③

PIZZA

63

廚房用品

仔細觀察這項用品主要是以什麼形狀組成,是圓形?四角形或三角形?並試著畫畫看。加上簡單著色,就能讓看的人輕易辨認出來。

如果覺得很難,也可以只畫線就好!

叉子

湯匙

長一點會讓人感覺比較帥氣、

短一點會讓人感覺比較可愛

筷子

止滑

盤子

側面

杯子

馬克杯

畫上喜歡的圖案

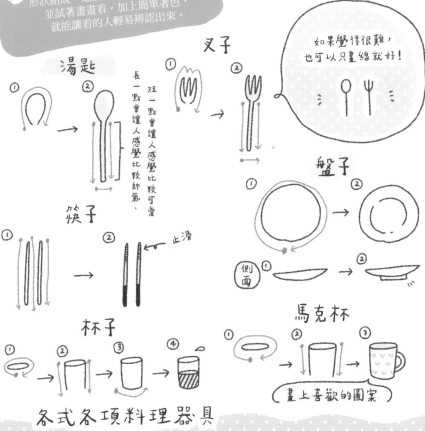

各式各項料理器具

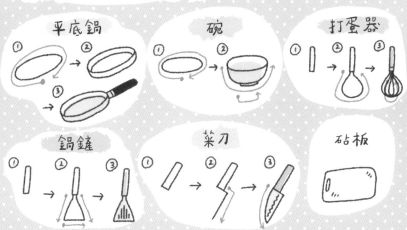

平底鍋

碗

打蛋器

鍋鏟

菜刀

砧板

Chapter 2

超簡單運用!

把手帳或筆記本妝點出自我風格

手帳&日記的點子

表現學生風格的手帳內容

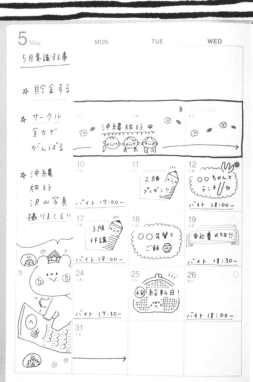

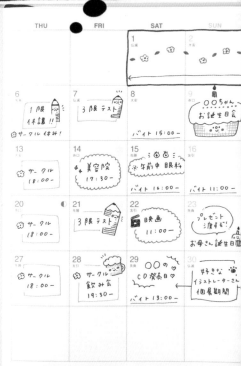

考試 → 考試

①寫下文字。　②插圖覆蓋文字的部分避開不畫。

把圖畫在
文字的後方重疊，
立刻就會很有立體感

66

職場新鮮人風格
的手帳內容

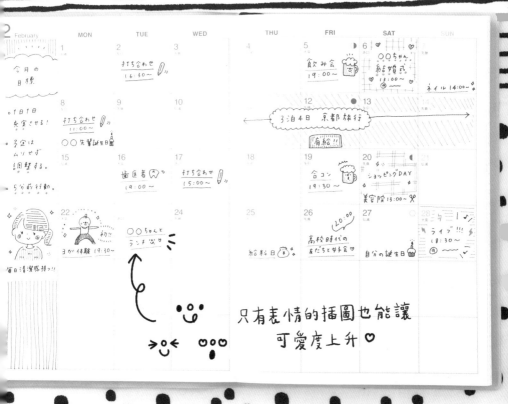

只有表情的插圖也能讓
可愛度上升♡

先用黑色原子筆寫下預定行程，接著再
畫上插圖和下底線就能畫得美美的◎

手帳&日記的點子

一天一句話+迷你插圖

小小繪圖日記完成‼

8｜9 week 36

31 MON
今日で8月もおしまい‼
9月の毎日も
楽しく過ごすぞ〜♪

8月買って
よかったもの
＜第1位＞麦わら

1 TUE
今日は見たいドラマのために
残業せずに帰宅📱
毎週の楽しみです♡

毎回大号泣

TV

2 WED
会社近くのカフェでランチ
ロコモコ丼。
おいしかったな〜♪

3 THU
"🎏" 久しぶりに
高校の頃の友人と連絡とった!
また会う約束したので楽しみ♪

毎日笑ってたな〜

4 FRI
会社の飲み会
いろんな部署の人
こんなに話したの〜
今週もお疲れさまで

5 SAT
天気がよかったので
いろんな物をお洗濯!
いい香りって最高〜♡

ぬいぐるみ干した

6 SUN
パン屋さんで
morning♪
素敵な時間でした!

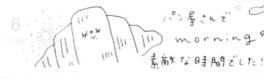

記錄食物也OK‼

如果每天都記錄下來，

回顧時會很有趣❀

68

FREE SPACE

やること MEMO

☑ 9/3 (木) 打ち合わせ
　16:00〜
　会議室

> 持ち物の資料
> 忘れずに！

☐ 9月末提出資料作成 → 今週はきつかったので
　　　　　　　　　　　　また来週やろう！

☑ 近所にできたパン屋さんに
　行ってゆったり過ごす！

☑ ボールペンの替え芯買う

9月下旬なら都合つきそう！
他の友達も誘ってみんなで
久しぶりに沢山話したいな♪
⚠ 連絡とるの忘れずに📱

集まる場所案

・カフェ
・居酒屋
・公園で持ち寄り
　ピクニック？

パン屋さんレポ

・コーヒーが美味しい！

・クロワッサンさくさくしてた！
　次はチョコのも食べたい…。

・イートインスペースが広くて
　これから通うこと間違いなし!!

STUDY

WORK

這個區塊我隨性使用，例如左頁繪圖日記的後續或這一週做的事

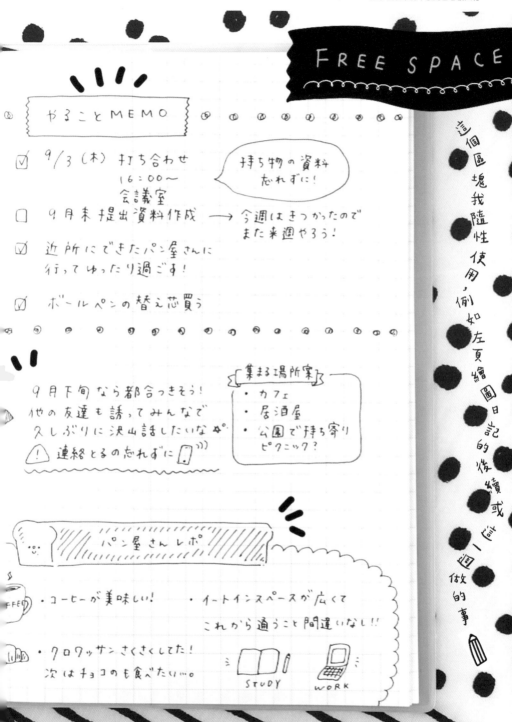

子彈筆記的封面

what's
Bullet Journal?

主圖

把月份畫得大大的，
一眼就很容易看出
是哪個月，再把能
聯想到這個月份的
活動畫成插圖。

當月規劃表

一眼就能
看出當月的
待辦事項。

— 2021 —

February

〈 2月 〉

今月の目標

① 〜〜〜〜 ！
② ○○○○○○○○ ！
③ △△△△△△△ ！

❀ monthly log ❀

1 （月）	16（火）
2 （火）	17（水）
3 （水）	18（木）
4 （木）	19（金）
5 （金）	20（土）
6 （土）	21（日）
7 （日）	22（月）
8 （月）	23（火）（祝）天皇誕生日
9 （火）	24（水）
10（水）	25（木）
11（木）（祝）建国記念の日	26（金）
12（金）	27（土）
13（土）	28（日）
14（日）	
15（月）	

子彈筆記指的是發源於美國的「條列式記事」。
手帳裡全都是自己手寫的內容，近幾年廣受矚目。
我會把每個月當月期望的走向統整成封面內容。

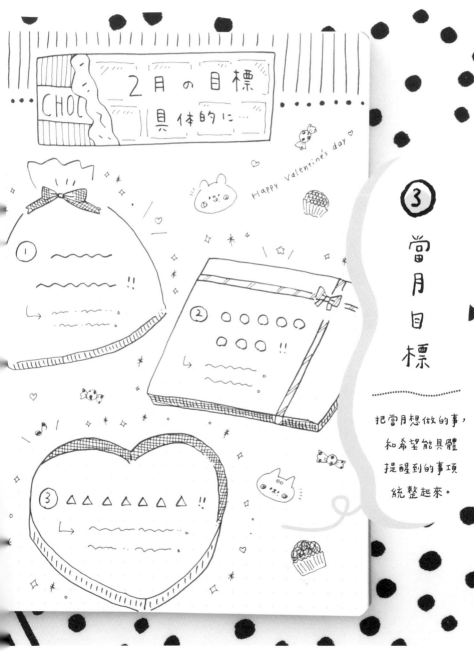

③ 當月目標

把當月想做的事，
和希望能具體
提醒到的事項
統整起來。

在手帳或筆記本裡畫插圖時，重點在於

畫得簡單一點，

描繪細節 不需要過度

例如書本的插圖……
以一幅畫來說很不錯，
但能在筆記本裡迅速完成嗎？
如果用原子筆畫在手帳裡，
墨水可能會透到背面……

快速完成

試著這樣畫！

儘量讓線條不要太密集！
最好是能夠
一下就畫完的
簡單線條的組合！

符號

最簡單的插圖形狀，就是能夠成為視覺焦點的符號。多練習基本的3個符號，當個手帳大師。

基本的星星

★ 各種星星

下筆的位置每個人都不同，可以依自己順手的位置開始畫！

基本的愛心

❤ 各種愛心

縱向拉長　　　壓扁扁

捲個圈　　失戀

試著不斷練習畫，直到找到自己喜歡的形狀！

基本的音符

♪ 各種音符

如果沒辦法畫得好看，可以著色蓋住原本的線條，調整形狀就沒問題！

Thank you

從手帳到留言卡，只要稍微畫點圖，就能瞬間變美

表情符號風格的臉

只用圓滾滾的輪廓，加上眼睛和嘴巴表現一下喜怒哀樂。稍微調整眼睛和嘴巴的位置，或加上淚滴等圖案就沒問題！

EMOJI-STYLE FACE

表情基本的輪廓是　　圓形

☆ 習慣畫表情的圓形之後
開始挑戰畫動物的輪廓！

熊　　兔子　　貓咪

喜

• 畫上臉頰就很可愛！

怒

• 把五官畫在偏上方，讓臉像是往上抬高

哀

• 把五官畫在圓形偏下方的位置

樂

• 在旁邊畫上花朵，整個樂開了花♪

喜歡

• 試著畫出很多愛心 ♡

想哭

• 在眼睛裡畫出1個大圓後，再畫出很多小圓形

睡覺

• 眼睛畫成像3的樣子

大爆笑

• 呈現出笑到流淚的樣子

天～啊

嚇一跳

* 讓臉頰往內凹就很傳神

* 重點是眼睛畫得很大

想事情

放空

* 對話框也畫出來吧

* 五官畫得分散一點，就能表現出無力感

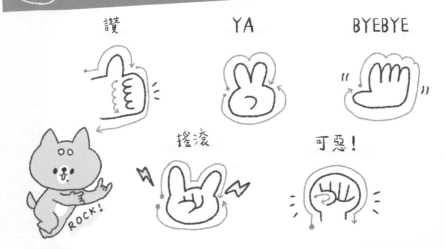

手 也能表達情緒喔

讚　　　　YA　　　　BYEBYE

ROCK!

搖滾　　　　可惡！

搭配「不錯唷 」、「去看了演唱會 」等句子變得有情緒

蛋糕 ● 重點是大大的草莓！

旗幟 ● 可以畫2條， 或塗上顏色。

拉炮 ● 畫出彩帶和亮片從拉炮中飛出來的樣子。

禮物 ● 也可以畫畫看橫向拉長或縱向拉長的盒子。

學習系列插圖

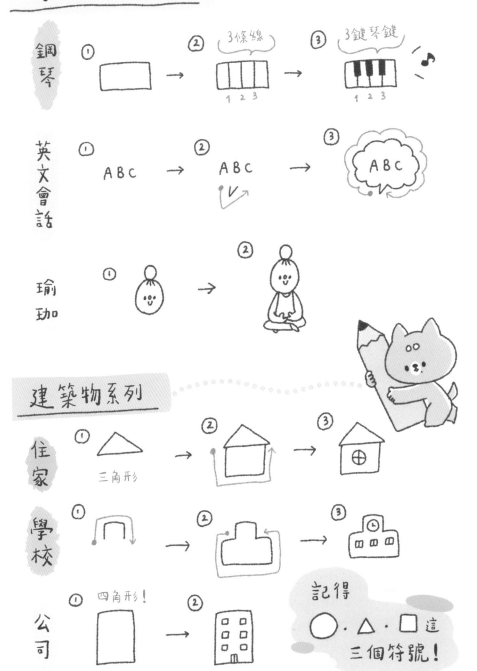

鋼琴
① → ② 3條線 → ③ 3鍵琴鍵

英文會話
① ABC → ② ABC → ③ ABC

瑜珈
① → ②

建築物系列

住家
① 三角形 → ② → ③

學校
① → ② → ③

公司
① 四角形！ → ②

記得
○ · △ · □ 這
三個符號！

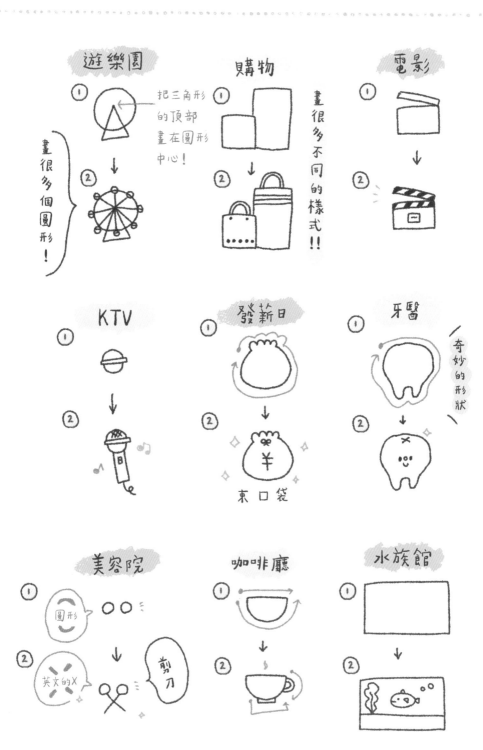

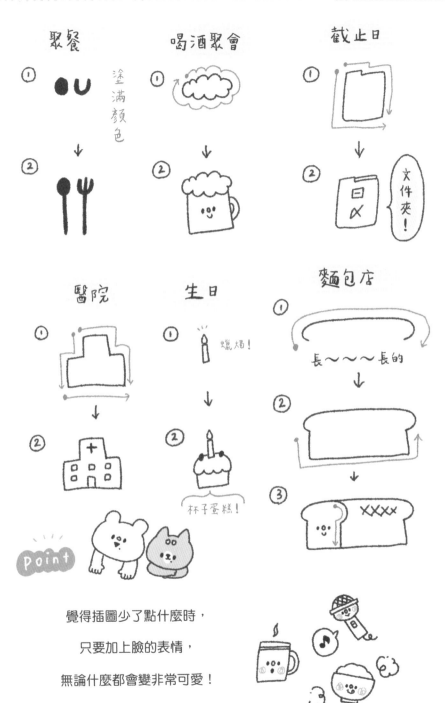

聚餐

① ●U 塗滿顏色

↓

②

喝酒聚會

①

↓

②

截止日

①

↓

②

文件夾！

醫院

①

↓

②

生日

① 蠟燭！

↓

② 杯子蛋糕！

麵包店

①

長～～～長的

↓

②

↓

③ XXXX

Point

覺得插圖少了點什麼時，

只要加上臉的表情，

無論什麼都會變非常可愛！

79

時節節日

特別節日或祭典，一年就只有一次。
如果能畫出你原創的插圖，
你的手帳就會瞬間變美！

SEASONAL
EVENTS

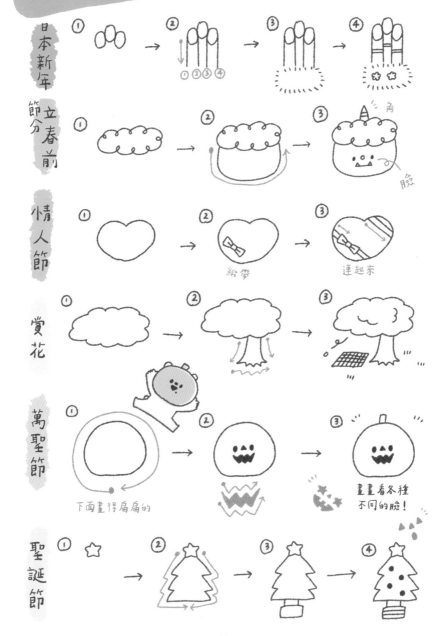

日本新年
① → ② ①②③④ → ③ → ④ ✿✿

節分 立春前
① → ② → ③ 角 臉

情人節
① → ② 緞帶 → ③ 連起來

賞花
① → ② → ③

萬聖節
① 下面畫得扁扁的 → ② → ③ 畫畫看各種不同的臉！

聖誕節
① ☆ → ② → ③ → ④

交通工具

呈現前往目的地的交通方式，
或是和上、下車時刻一起畫出來，
就會更容易記得預定行程喲。

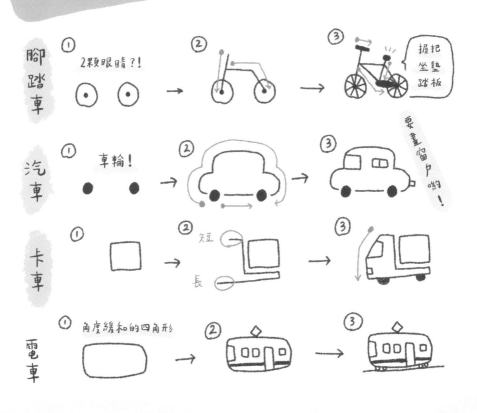

腳踏車
① 2顆眼睛?!
② → ③ 握把 坐墊 踏板

汽車
① 車輪!
② → ③ 要畫窗戶喲!

卡車
① → ② 短 長 → ③

電車
① 角度緩和的四角形 → ② → ③

POINT!

如果想要畫出細節，
可以賦予動感
或畫出相關的物品！

加上標誌

加上紅綠燈

試著連結車廂……

筆記本
內頁的點子

〈 第○章 タイトル 〉教 p.00　　　○月○日(○)

・前回のおさらい →

つまり、
ということ!?

畫出外框或迷你插圖就會比較容易查看，也更可愛♪

POINT!

練習問題 教 p.00

①

　A.

②

　A.

CHECK!

儘量讓每行間隔寬一點，
打造具有悠閒感的筆記本 ✿

第 ○ 章 タイトル 〉 ㉞ p.00　　　　　　　　○月○日(○)

前回のおさらい →

○○○○ 年　　○○○○

→ ─── vs. ───

!!!

!!!

!!!

─ 3

!!! ✧

✧

└→

練習問題　㉞ p.00

✓

A.

A.

TO DO LIST

Summer Vacation

課題はためないようにする!!

也有一種
技巧是運用
便利貼，突顯
特定事項！

方便的記號&點子

把幾個固定的常用詞語或記號設計好，就能輕鬆畫出來，事後再回頭查看內容也能輕易看懂。依不同情景區分顏色也很重要！

USEFUL MARKS
& IDEAS

- point! → point! 試著框起來！ / point!

- P oint!

- → 重點！

- POINT

- □ → → 💡

- ✓ Check!

- good !

- ⚠ 小心！

- ？為什麼？

- 截止日 %(0)

- 這些會考喲！

- 注意！

記號使得如何快速完成筆記非常重要！
儘量不要花費掉太多時間畫圖。

認識各種箭頭，增添活潑度筆記就會更有趣！♪

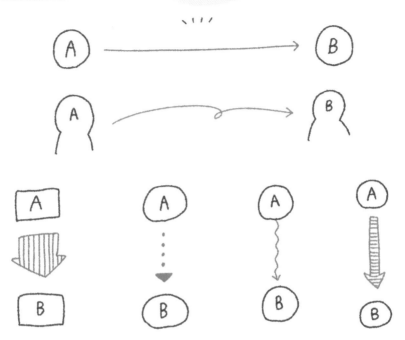

如果你覺得要畫記號
迅速畫好筆記很困難，
我也很推薦分別運用到
不同種類的星星符號唷！

✦ 是重要事項！

★ 是習題

☆ 要問老師的問題

等等…

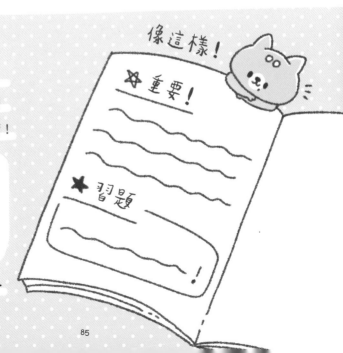

像這樣！

✦ 重要！

★ 習題

85

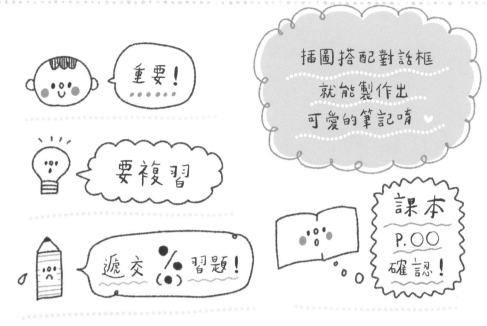

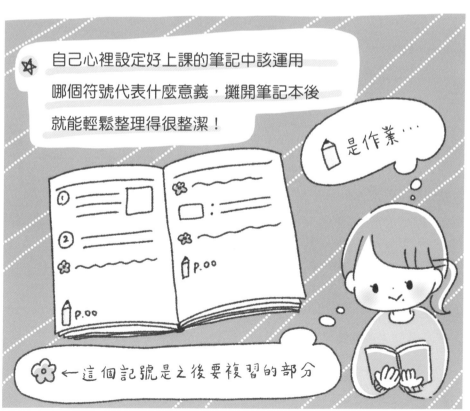

色彩繽紛的筆記也不錯，但簡潔一些的筆記更能夠
一眼就看清楚分辨內容 ✦ 推薦使用3色原子筆！

學習筆記

紅 × 藍 × 綠 🖊

○ 最重要的單字用
　　　　紅色

○ 年號這類重要性
　次於紅色單字的
　重點用色為 藍色

○ 老師所教授讓你印象深
　刻的句子，或你自己的
　想法用 綠色

手帳

紅 × 藍 × 黑 🖊

○ 和學校、工作相關的事項用
　紅色

○ 個人的預定
　行程用 藍色

○ 生日、筆記
　等用
　　黑色

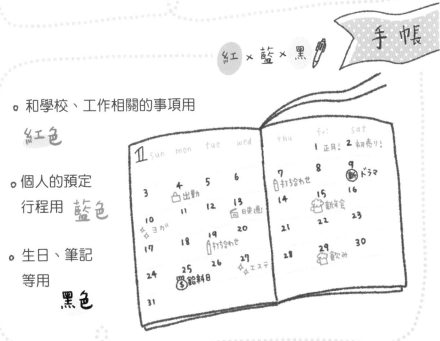

87

筆記封面的點子

紙質素面封面
比較好畫圖 ♪♫

note book...

刻意錯開
線條和
著色的位置更時尚！

Chapter 3

傳達心意

用禮物搭配插圖
吸睛又加分

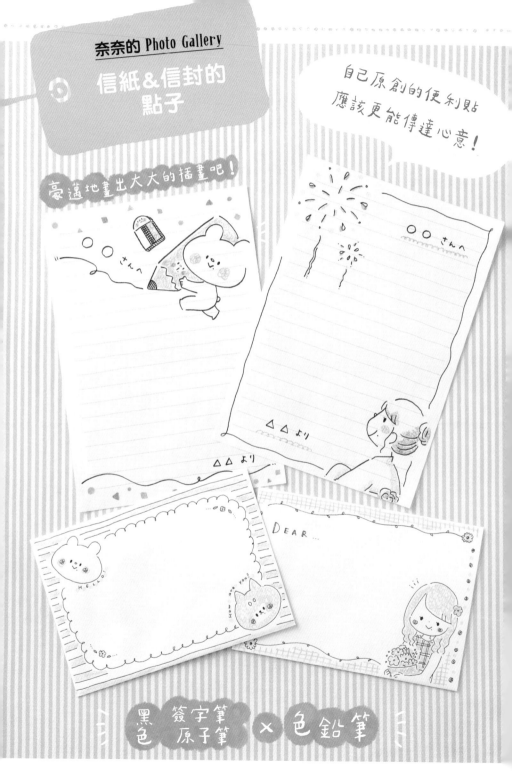

奈奈的 Photo Gallery

回信用明信片
的點子

HAPPY WEDDING!!

挑戰畫張回信用明信片給兄弟姊妹、親朋
好友或心裡在意的人！

我在「無法出席」的
欄位畫上大量細節滿滿的插圖，
把它巧妙隱藏起來。接著用色鉛筆著色，
打造出色彩繽紛又引人注目的設計♡

留言卡的
點子

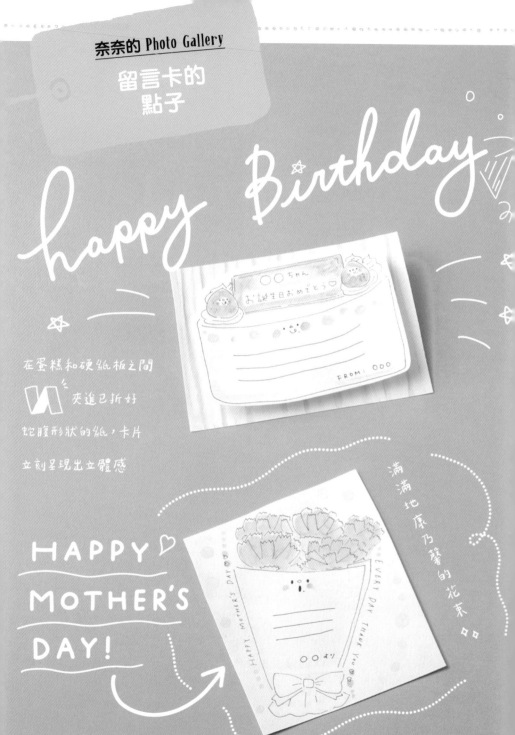

happy Birthday

在蛋糕和硬紙板之間
夾進已折好
蛇腹形狀的紙，卡片
立刻呈現出立體感

HAPPY ♡
MOTHER'S
DAY!

滿滿地康乃馨的花束

FROM: ○○○

○○ちゃん
お誕生日おめでとう♡

HAPPY MOTHER'S DAY

EVERY DAY Thank you

○○より

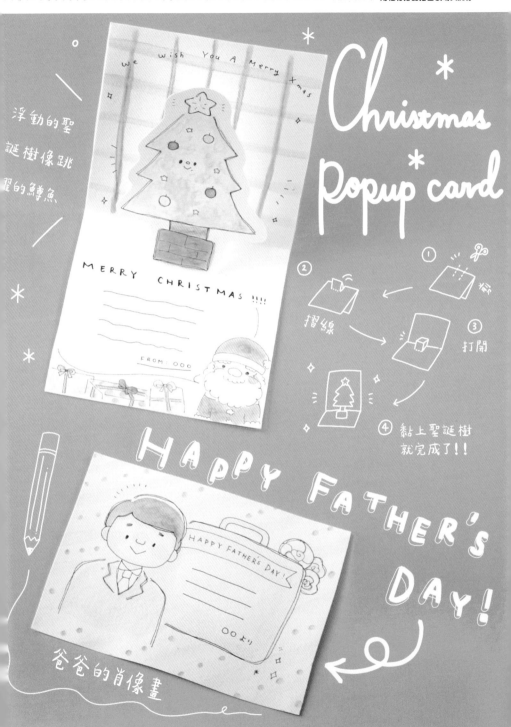

Christmas Popup card

浮動的聖誕樹像跳躍的鱒魚。

We wish You A Merry Xmas

MERRY CHRISTMAS !!!!

FROM: OOO

① ✂️ 剪
② 摺線
③ 打開
④ 黏上聖誕樹就完成了!!

HAPPY FATHER'S DAY!

HAPPY FATHERS DAY!

OO上り

爸爸的肖像畫

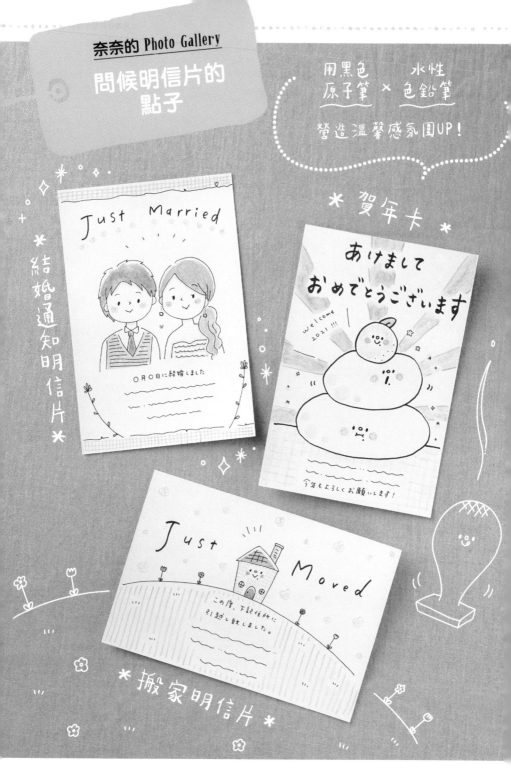

奈奈的 Photo Gallery

色紙的點子

適合學生的設計

我畫了各種不同
社團活動的外框。
可以直接把插圖當成外框，
或是試著畫幾個迷你
插圖後用線連在一起……
請參考這張圖，
思考你自己獨創的外框喲！

適合社會人士的設計

這些外框適用於職場上
各種場合。色彩的運用
不要過於雜亂，1個框裡面
建議最多不要超過3個顏色以上喔。

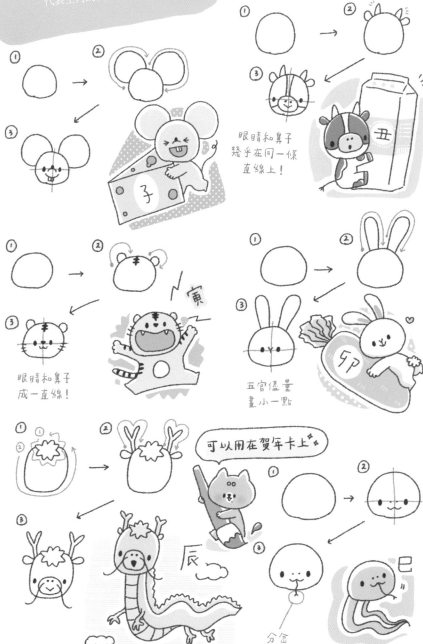

生肖

這些生肖畫法可以用在賀年卡啲。
掌握各個動物的特徵,並同時寫出
代表生肖的文字就會很出色。

① → ②

③

子

眼睛和鼻子
幾乎在同一條
直線上!

① → ②

③

丑

① → ②

③

寅

眼睛和鼻子
成一直線!

① → ②

③

卯

五官儘量
畫小一點

① → ②

③

可以用在賀年卡上

辰

① → ②

③

分岔

巳

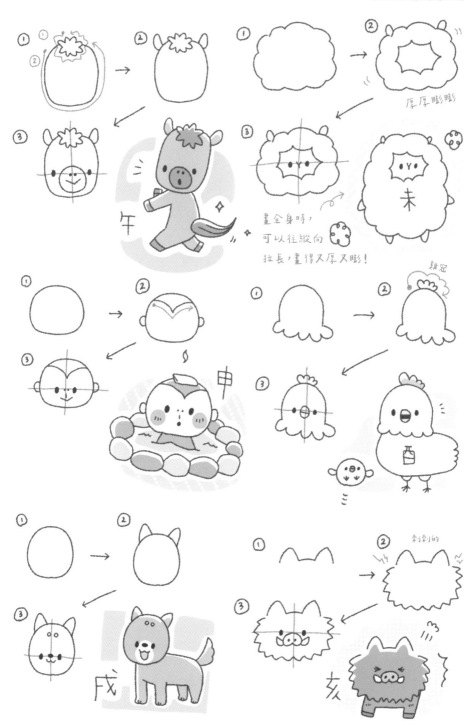

厚厚膨膨

午

畫全身時，
可以往縱向
拉長，畫得又厚又膨！

未

申

雞冠

戌

刺刺的

亥

十二星座

你和朋友各是什麼星座呢？
學習畫出各個星座的基本模樣後，
再配上帶點神秘色彩的裝飾就會很可愛！

ZODIAC SIGN

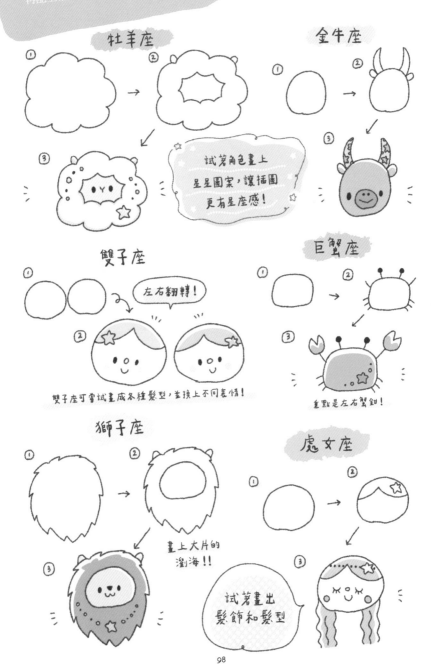

牡羊座

① ② ③

試著角色畫上星星圖案，讓插圖更有星座感！

金牛座

① ② ③

雙子座

① 左右翻轉！

②

雙子座可嘗試畫成各種髮型，並換上不同表情！

巨蟹座

① ② ③

重點是左右蟹鉗！

獅子座

① ② ③

畫上大片的瀏海！！

處女座

① ② ③

試著畫出髮飾和髮型

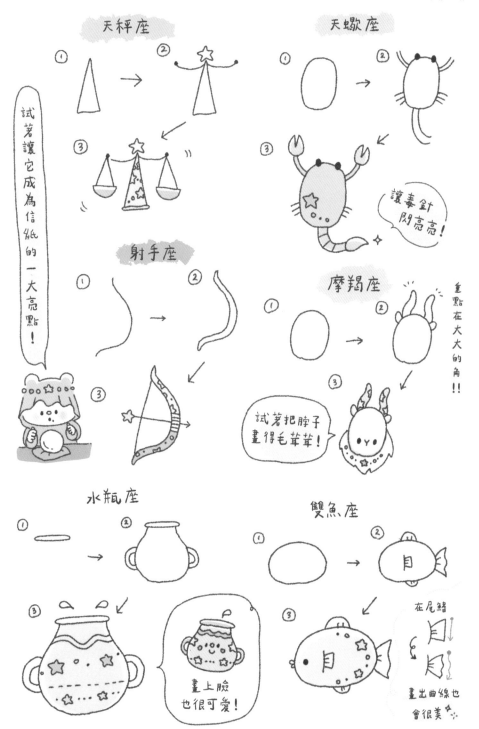

季節的插圖

除了日記和手帳，也能用在信紙上，
告知身在遠方的朋友自己的近況；
並注意一下各個季節裡常使用的色調。

SEASONAL ILLUSTRATION

春

畢業典禮

賞花

櫻花滿開

緊張的表情

畢業證書頒發典禮

○○國中

試著準備好照片或實物等資料後再畫

開學典禮

女兒節的各種甜點！

女兒節

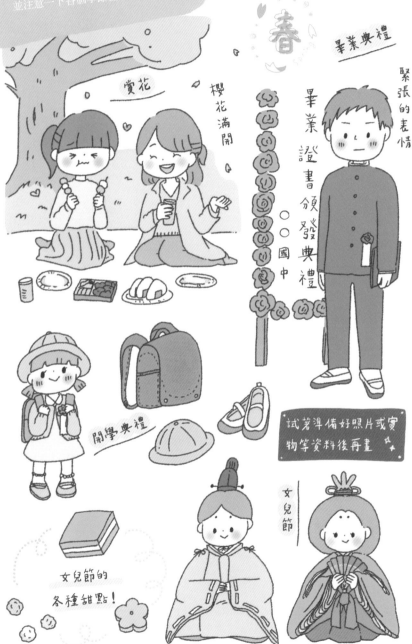

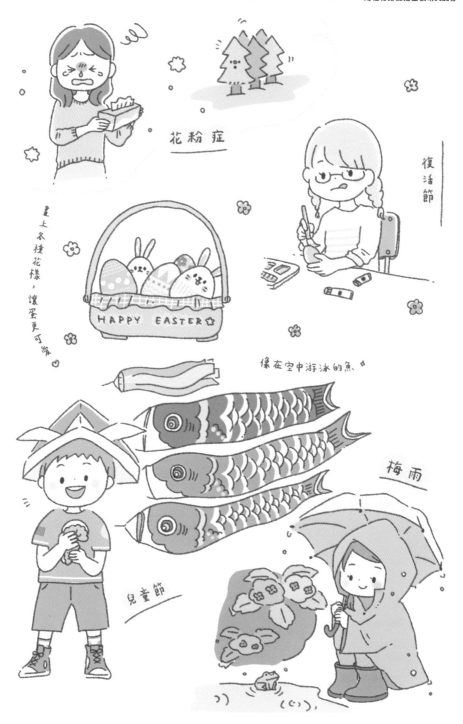

花粉症

復活節

畫上各種花樣，讓蛋更可愛♡

HAPPY EASTER✿

像在空中游泳的魚。

梅雨

兒童節

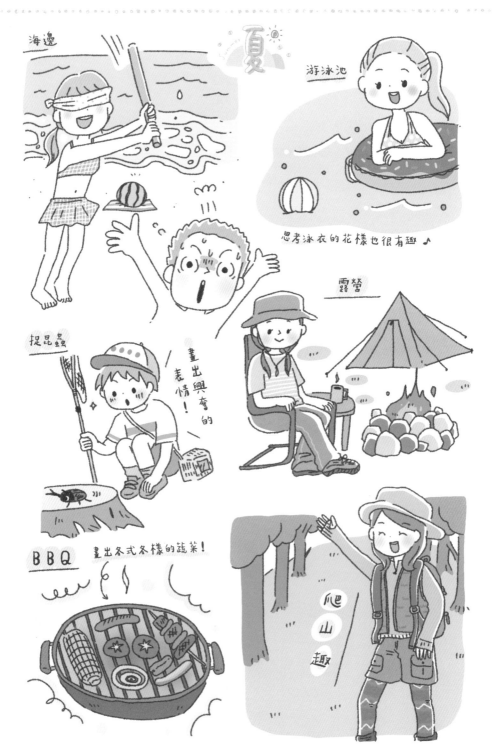

海邊

游泳池

夏

思考泳衣的花樣也很有趣♪

捉昆蟲

畫出興奮的表情！

露營

BBQ　畫出各式各樣的蔬菜！

爬山趣

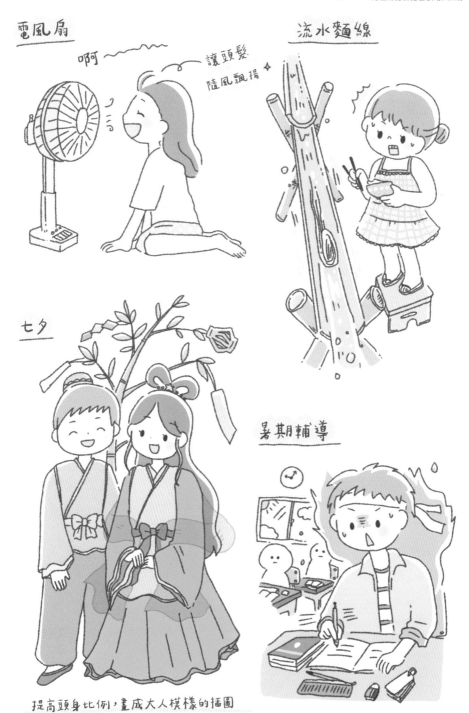

電風扇

流水麵線

啊～

讓頭髮
隨風飄揚

七夕

暑期輔導

提高頭身比例，畫成大人模樣的插圖

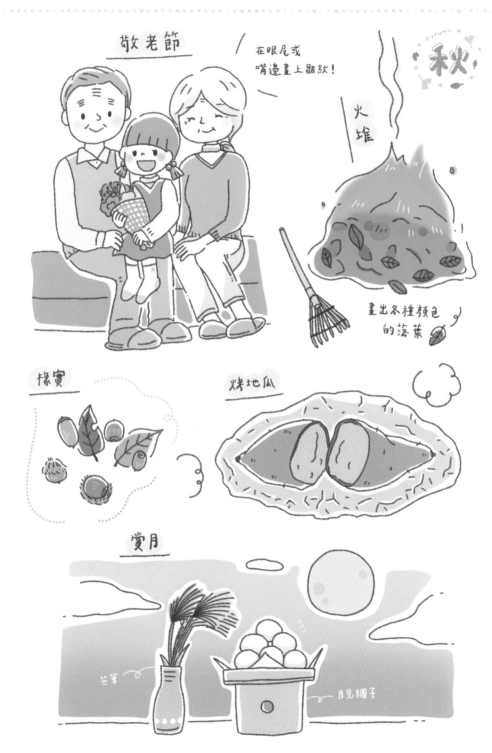

敬老節

在眼尾或
嘴邊畫上皺紋！

秋 Autumn

火堆

畫出各種顏色
的落葉

橡實

烤地瓜

賞月

芒草

月見糰子

104

秋之饗宴

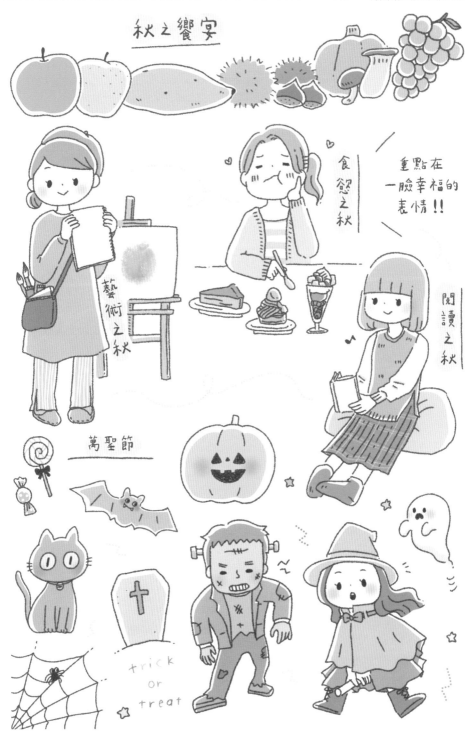

食慾之秋

重點在
一臉幸福的
表情!!

藝術之秋

閱讀之秋

萬聖節

trick
or
treat

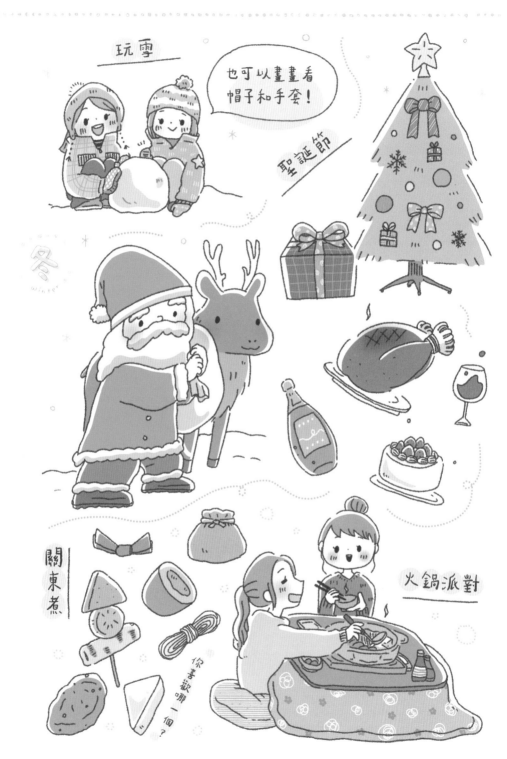

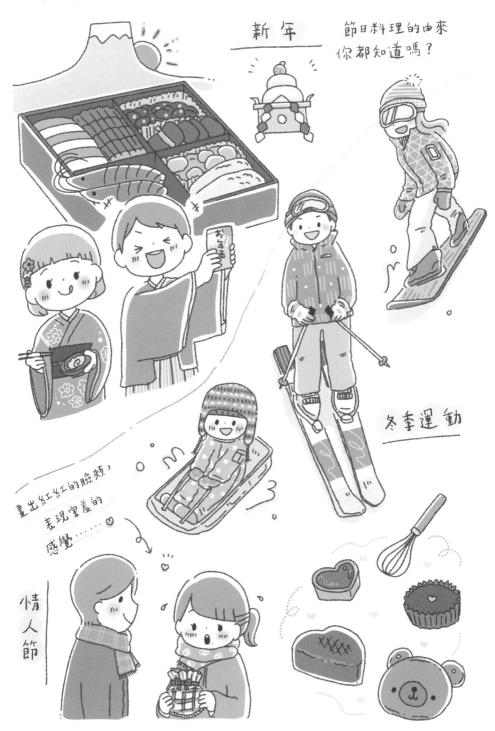

新年

節日料理的由來
你都知道嗎？

冬季運動

畫出紅紅的臉頰，
表現害羞的
感覺……♡

情人節

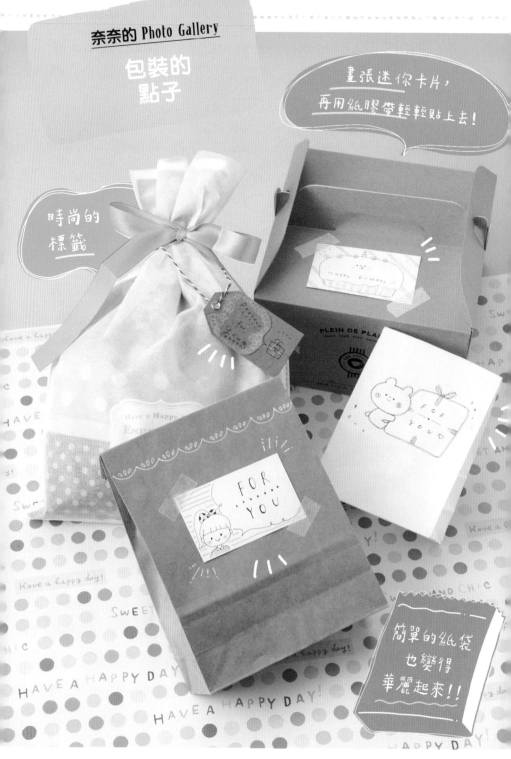

Chapter 4

用點小技巧立馬變不同！

就從可愛字體的
寫法開始吧

書寫時我會時時謹記在心的事

✿ 文字對方容易閱讀嗎？

✿ 一筆一畫都仔細地寫清楚嗎？

✿ 字和字之間會不會太過擁擠？

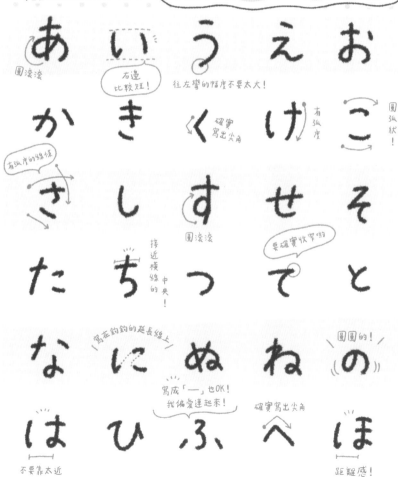

あ い う え お
圓滾滾　　右邊比較短！　往左彎的幅度不要太大！　　圓弧狀！

か き く け こ
有弧度的線條　　確實寫出尖角　有弧度　圓弧狀！

さ し す せ そ
圓滾滾　　要確實收窄喲

た ち つ て と
接近橫線的中央！

な に ぬ ね の
寫在鈎鈎的延長線上　　寫成「—」也OK！我偏愛連起來！　確實寫出尖角　圓圓的！

は ひ ふ へ ほ
不要靠太近　　距離感！

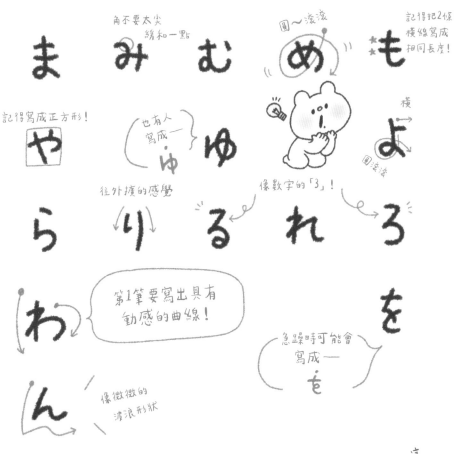

角不要太尖
緩和一點

圓～滾滾

記得把2條
橫線寫成
相同長度！

ま み む め も

記得寫成正方形！

也有人
寫成一
ゆ

横
圓滾滾

や ゆ よ

往外擴的感覺

像數字的「3」！

ら り る れ ろ

第1筆要寫出具有
動感的曲線！

を

急躁時可能會
寫成一
を

わ ん

像微微的
波浪形狀

POINT!

如果你看到

老師、家人和朋友等

身邊的人寫出

讓你覺得很美的字，

就一一學起來吧！

這樣的字很容易閱讀!!

111

片假名

片假名是由許多直線組成的文字，記得不要寫得太剛硬，試著讓字看起來柔和一點。

＞KATAKANA＜

除了寫平假名該注意的重點之外⋯⋯

☆ 片假名的筆畫較少，很容易寫錯更要慎重書寫！

☆ 寫得柔和一些，角度不要太明顯

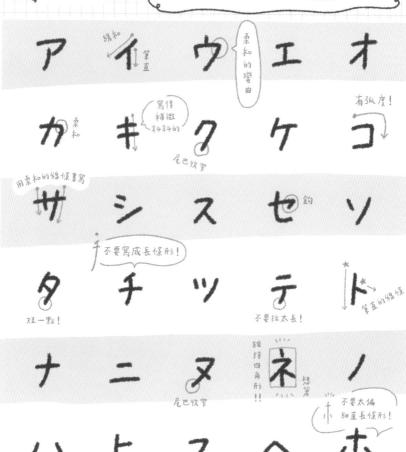

ア イ（柔和・筆直） ウ（柔和的彎曲） エ オ

カ（柔和） キ（寫得稍微斜斜的） ク（尾巴收窄） ケ コ（有弧度！）

サ（用柔和的線條書寫） シ ス セ（鉤） ソ

タ（短一點！） チ（不要寫成長條形！） ツ テ（不要拉太長！） ト（筆直的線條）

ナ ニ ヌ（尾巴收窄） ネ（維持四角形！！ 想著□） ノ

ハ（剛剛好的距離感！） ヒ フ（尾巴收窄） ヘ ホ（不要太偏細直長條形！）

112

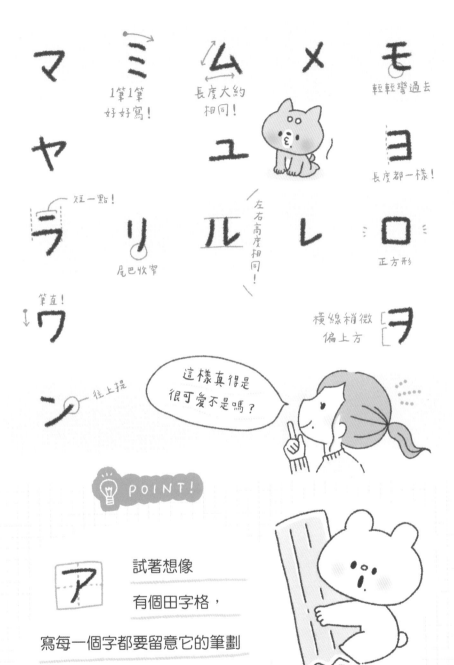

マ ミ ム メ モ

1筆1筆 長度大約 輕輕彎過去
好好寫！ 相同！

ヤ ユ ヨ

長度都一樣！

ラ リ ル レ ロ

短一點！ 左右高度相同！ 正方形

尾巴收窄

ワ ヲ

筆直！ 橫線稍微偏上方

ン 往上提

這樣真得是很可愛不是嗎？

POINT!

ア 試著想像

有個田字格，

寫每一個字都要留意它的筆劃

在田字格裡所處的位置

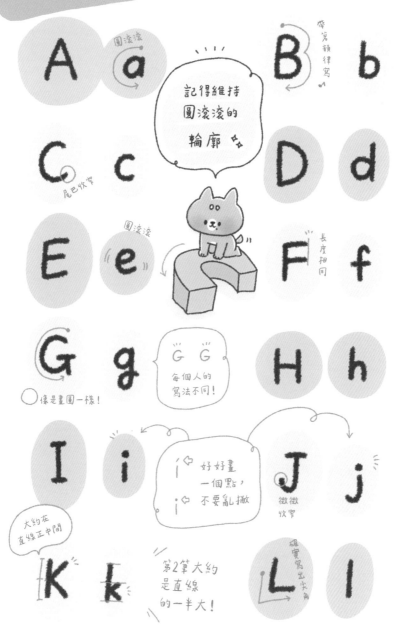

ALPHABET

記得維持
圓滾滾的
輪廓

圓滾滾 a

帶著韻律寫 B b

尾巴收窄 C c

D d

圓滾滾 E e

長度相同 F f

每個人的
寫法不同！
G G

G g

H h

好好畫
一個點，
不要亂撇

大約在
直線正中間

I i

微微
收窄

J j

K k

第2筆大約
是直線
的一半大！

確實寫出尖角 L l

114

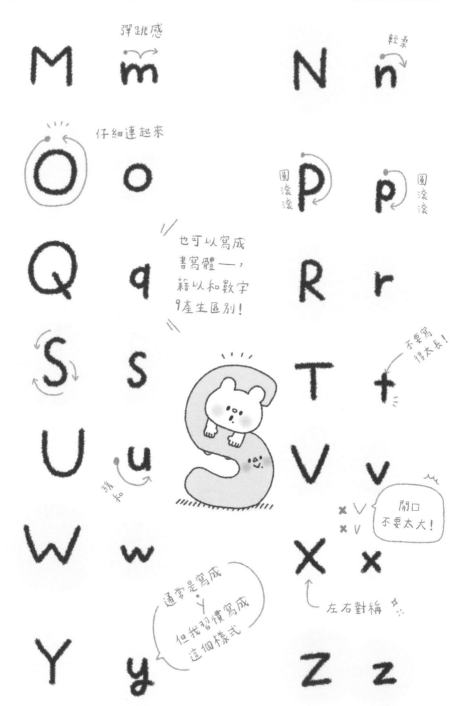

彈跳感

輕柔

仔細連起來

圓滾滾

圓滾滾

也可以寫成
書寫體 ─，
藉以和數字
9產生區別！

不要寫
得太長！

開口
不要太大！

通常是寫成
・Y
但我習慣寫成
這個樣式

左右對稱

NUMBERS

所有文字的基本形狀都是
「圓弧」！！
數字也要記得寫得圓滾滾！

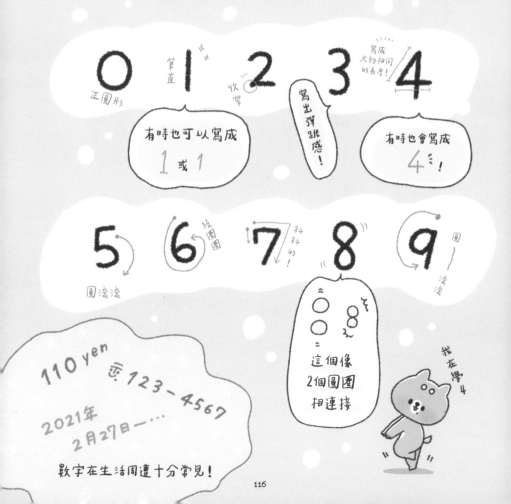

0 正圓形
1 筆直
2 收緊
3 寫成大約相同的長度！
4

有時也可以寫成 1 或 1

寫出彈跳感！

有時也會寫成 4 ！

5 圓滾滾
6 繞圈圈
7 斜斜的！
8
9 圓滾滾

這個像2個圓圈相連接

110 yen
☎123-4567
2021年
2月27日—…

數字在生活周遭十分常見！

我在學4

在現今的數位時代，
日常中白熊奈奈
非常珍惜任何
手繪的時光！

① 在手帳裡書寫每天的繪日記！

如果沒有什麼
想寫的事，就畫當天
吃的東西之類的。

運用手繪文字和圖畫，
可以靜下心來回顧這1天。滿滿手感溫度。

② 和祖父母或朋友通信往來！

這段時間可以選擇信紙，
一邊想著對方一邊寫信，計日以待
等信寄達雖然會花一些時間，但也無所謂吧。

③ 不用手機記事，改為用
便條紙或小筆記本記錄代辦事項

我把事情寫出來會比較容易記得，
所以不想忘掉的事就會積極地紀錄寫下來。

在文字邊緣加上裝飾或
重複的筆畫，就能強調那個文字。
好好巧妙運用吧！

DECORATIVE
CHARACTERS

ABC 012

試著把文字縱向拉長

あ いう アイウ ABC 012

試著把文字順滑地繞圈圈

あいう アイウ ABC 012

先寫出文字，再在上面用虛線描

あいう アイウ ABC 012

在線條邊緣畫上短線

あいう アイウ ABC 012

在線條邊緣畫上小圓點

あいう アイウ ABC 012

 試著把文字的一部分畫粗

あ い う　アイウ　ABC 012

 先寫出文字，再把文字周圍框起來

あいう　アイウ　ABC 012

✎ 試著先寫出文字，再在周圍畫上膨膨的文字

あいう　アイウ　ABC 012

重疊的部分用前後營造出立體感

 畫上光澤會更讚！

 先寫出文字，再畫上尖角明顯的文字或加上陰影

あいう　アイウ　ABC 012

陰影的畫法

012 → 012

想像右上角
有陽光

陰影會出現在
左下方

分隔線

不要只是畫直直的線，
可以試著畫成波浪狀或加上更多花樣，
在寫信或筆記時會派上用場！

如果能畫出各式各樣的線條，
空白的部分就會變漂亮 ✦

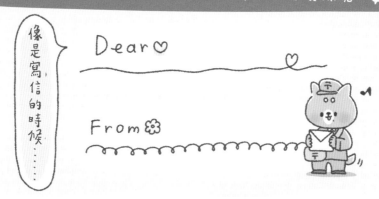

像是寫信的時候……

Dear♡

From❀

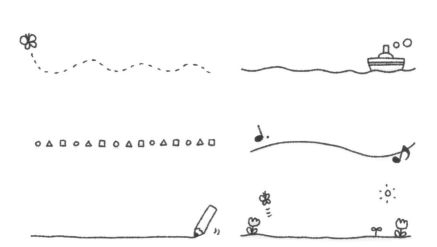

我還會介紹其他能夠輕鬆畫出來的樣式，
熟能生巧請多多練習喲 ♪

對話框

想要強調或希望讓人印象深刻的部分，最適合框起來了！可以試著多花費一些心思，例如加上插圖等。

STITCH BALLOON

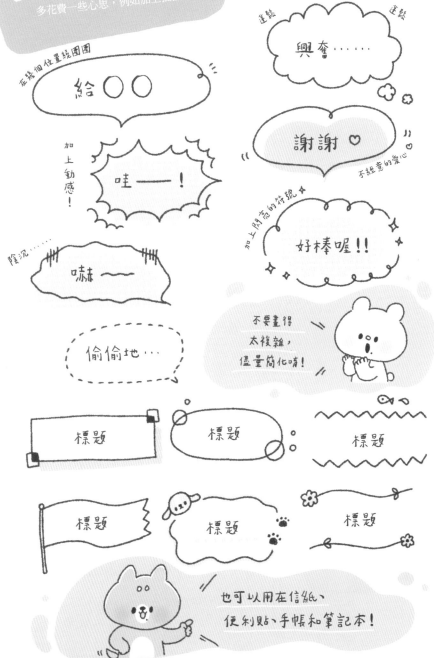

在這個位置繞圈圈

給 ○○

連發

連發

興奮……

加上動感！

哇——！

不經意的愛心

謝謝 ♡

隄況……

咻——

加上閃亮亮的符號 ✦

好棒喔!!

偷偷地…

不要畫得太複雜，儘量簡化唷！

標題

標題

標題

標題

標題

標題

也可以用在信紙、便利貼、手帳和筆記本！

點點

畫法

① 先把圓圈畫在同一列。

② 在這列圓圈下方、①的圓圈之間畫圈。

重複步驟①、②！

畫出不同大小的圓圈或
著色方式，就會呈現出
不同的感覺喲！試著畫畫看
各種不同的點點吧！

隨便畫的圓

仔細畫的圓

橫條紋、直條紋

各種變化！

運用不同的線條粗細和間隔，
讓人感覺像是不同的花紋！

不太會畫直線的人，
只要把紙張轉向後畫上橫線，
就能畫得很美！

格子花紋

只要把直條紋和橫條紋

組合在一起，就能畫出不同的花樣！

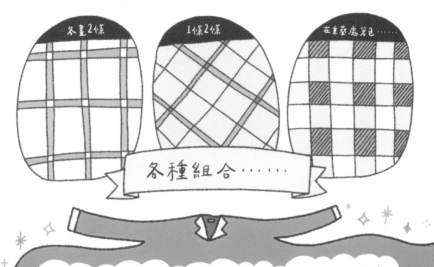

除了書裡介紹的花樣，還有碎花、

幾何圖案等各式各樣的花紋。

有個東西能看到這些花紋，那就是「衣物」。

時裝雜誌裡可以看到流行的花樣，

所以我經常翻閱。各位也要多多留意種花樣喲 🌸

課程結束……

① 哇嗚～～～

A BCDE…

好美～～～ 喲！

② 除了這次介紹的物品之外，
也可以試著把插圖和文字
應用在各種載體上喲！

例如——…

相簿
專屬回憶

③ 說起來……只要花一點點心思，
就能變得這～麼可愛耶！

真好玩～

④ 畫圖還有其他要注意的
重點嗎？

老——師

⑤ 通常我著手畫插圖送給特定的人選時

都會想像對方開心的表情，或思考對方的喜好喲！

⑥ 還有還有!!

自己要畫得開心!!

這是最最重要的事情唷

⑦ ENJOY DRAWING

以後也要開開心心地繼續畫插圖喲♪

後 記

謝謝你這次從

眾多書籍中

選擇了這1本。

白熊奈奈的第1本著作，

你覺得如何呢？

繪圖的時光裡，

你會全心全意沉浸在作畫上，

或好好思考把自己的畫送人這件事⋯⋯

會令人感覺這段時間和平時不太一樣，

是心靈富足的時刻。

希望這本書

可以讓各位更喜歡

繪圖這件事，

每天過得更開心！

最後我想說，

我一直希望能寫一本書，

此刻終於圓夢了。

從編輯到設計師等

製作這本書的所有相關人員、

支持我的朋友，

還有現在正在讀這本書的你，

每一位我都相當感激，

真的非常感謝。

那麼，我們日後有機會再見了！

插畫家　白熊奈奈

2AF147

就愛隨手畫插畫：
1支筆+○△□畫出人人誇的圖案！

作　　者	白熊奈奈
譯　　者	林佩蓉
編　　輯	單春蘭
特約美編	阿福
封面設計	Melody

行銷企劃	辛政遠
行銷專員	楊惠潔
總 編 輯	姚蜀芸
副 社 長	黃錫鉉

總 經 理	吳濱伶
發 行 人	何飛鵬
出　　版	創意市集
發　　行	城邦文化事業股份有限公司
	歡迎光臨城邦讀書花園
	網址：www.cite.com.tw

香港發行所	城邦（香港）出版集團有限公司
	香港灣仔駱克道193號東超商業中心1樓
	電話：（852）25086231
	傳真：（852）25789337
	E-mail：hkcite@biznetvigator.com
馬新發行所	城邦(馬新) 出版集團

Cite (M) Sdn Bhd 41, Jalan Radin Anum,
Bandar Baru Sri Petaling,
57000 Kuala Lumpur,Malaysia.
Tel：(603) 90578822
Fax：(603) 90576622
Email：cite@cite.com.my

印　　刷	凱林彩印股份有限公司
初版 7 刷	2024 年（民113）6 月
I S B N	978-986-0769-54-8
定　　價	320 元

若書籍外觀有破損、缺頁、裝釘錯誤等不完整
現象，想要換書、退書，或您有大量購書的需
求服務，都請與客服中心聯繫。

客戶服務中心
地址：115 台北市南港區昆陽街 16 號 5 樓
服務電話：（02）2500-7718
　　　　　（02）2500-7719
服務時間：周一至周五9：30 ～ 18：00
24 小時傳真專線：（02）2500-1990 ～ 3
E-mail：service@readingclub.com.tw
※ 詢問書籍問題前，請註明您所購買的書名
及書號，以及在哪一頁有問
題，以便我們能加快處理速度為您服務。

廠商合作、作者投稿、讀者意見回饋，請至：
FB 粉絲團 http://www.facebook.com /InnoFair
E-mail 信箱 ifbook@hmg.com.tw

國家圖書館出版品預行編目（CIP）資料

就愛隨手畫插畫：1支筆+○△□畫出人人誇的圖
案！／しろくまな␣なみん著；林佩蓉翻譯.
-- 初版 -- 臺北市：創意市集出版：
城邦文化發行，民111.03
面；　公分
ISBN 978-986-0769-54-8（平裝）

1.插畫 2.繪畫技法

947.45　　　　　　　　　　　110017812